예술에서 왜 상상력이 요구되는가?

– 창의성의 전제 조건으로서의 상상력 –

맹붕재 · 강두원 · 이경자 · 정광영 · 김아름 · 김미화 · 김연정 ·
황규태 · 박시윤 · 김지택 · 이지영 · 김윤지 · 이수정 · 지상범

감수의 글

상상력(imagination)은 고대의 플라톤과 아리스토텔레스의 '판타시아 (phantasia)' 개념으로부터 출발하여 근대의 홉스, 흄, 칸트에 이르기까지 인간의 핵심적인 능력 가운데 하나로 여겨왔다. 하지만 이후 창의성과 관련하여 이를 가능하게 하는 근거로서의 상상력이 또 다시 부각되기는 했지만 이에 대한 개념 설정이 그리 쉽지 않은 것 또한 사실하다. 물론 이러한 개념 설정의 어려움이 상상력에 대한 다양한 관점을 가능하게 한 원인이 되기도 했다. 상상력은 '사물이나 현상을 마음속으로 그려보는 힘'이나 '이미지를 형성하는 심적 능력' 혹은 '감성과 오성(悟性)을 매개하는 능력' 등으로 이해할 수 있는데, 이러한 개념 규정의 다의성과 함께 개념 설정의 어려움이 오히려 상상력을 둘러싼 논의를 보다 풍부하고 심화시키게 된

계기를 형성한 것으로 보인다.

　교육적인 차원에서 창의성을 중요시하는 풍토는 지금도 그렇지만 앞으로도 여전히 그럴 것이다. 아마도 이러한 풍토는 새로운 창조, 창작, 발명 등과 관련되어 있다는 점에서 새로운 진보와 발전의 가능성을 창의성에서 확보할 수 있으리라는 믿음 때문일 것이다. 하지만 창의성에 대한 대부분의 논의는 심리학적, 교육학적 차원에서 이루어져 왔다. 그러다 보니 창의성 그 자체만 강조하게 되고 교육현장에서 실질적인 교육이 이루어지지 못한 것 또한 사실이다. 창의성 자체가 인간의 능력이 될 수는 없다. 말하자면 창의성은 인간이 갖는 능력의 결과로 주어지는 것이지 조건이나 원인이 될 수 없기 때문이다. 다시 말해 인간의 능력을 통해 창의적 결과는 산출되는 것이다. 그렇다면 그러한 능력은 무엇인가? 이는 다름 아닌 창의적 결과를 가능하게 하는 인간의 핵심적인 능력으로서의 상상력인 것이다. 따라서 창의성의 전제 조건으로서의 상상력에 대한 이론적 근거에 대한 탐구는 기존의 창의성에 대한 반성의 계기로 작용할 것으로 판단된다.

　이 책이 세상에 나올 수 있었던 계기는 중앙대학교 산업·창업경영대

학원 문화예술경영 전공 수업에서 '예술과 상상력'이라는 주제로 학생들과 세미나를 실시한 것에서 비롯된다. 2013년 2학기 세미나를 시작하면서 학생들에게 이번 세미나 성과물을 세상에 내놓아도 부끄럽지 않게 최선을 다해 발표에 임해 달라고 요구했고, 이에 각자의 관심에 따라 발표 주제를 선택하고 수업을 진행하는 과정에서 '예술과 상상력'이라는 주제에 대해 학생들은 빠져들기 시작했고, 무엇보다 각자 맡은 주제에 대해 최선을 다해 발표했다는 사실이다. 물론 성과물을 책으로 출간함에 있어 학생들 스스로 판단하게 하였다. 그 배경에는 세미나 이후 책으로 출간할 정도의 수준이 된다면 도와주겠지만, 그렇지 못할 경우 충분한 수정을 거쳐 진행할 수 있도록 이후로 미루는 것이 좋겠다는 설득에 따른 것이다.

하지만 수강생 모두 예외 없이 책으로 출간할 것을 요청해 왔고, 이에 도와주기로 약속하고 지속적인 토론과 여러 차례의 수정 과정을 거쳐 한 권의 책으로 결실을 맺게 된 것이다. 물론 학생들의 글이 계획된 시간 내에 출간할 정도의 수준이 되지 못했다면 아마도 결과물이 세상에 나오기는 어려웠을 것이다. 그 수준을 끌어올리기 위한 다각적인 노력을 기울였을 뿐만 아니라, 책 전체 내용에 대한 유기적인 조화를 위해 수정을 거듭

한 결과 학술서로서 어느 정도 수준을 유지할 수 있도록 했다.

각자 맡은 주제에 대해 집필에 참여한 원생들은 다음과 같다. 제1주제인 '상상력에 대한 철학적 접근'는 박시윤과 김지택 원생이, 제2주제인 '상상력과 창의성에 대한 인문학적 근거'는 김연정과 황규태 원생이, 제3주제인 '예술에서의 상상력과 그 적용의 문제'는 맹봉재, 이경자 원생이, 제4주제인 '미적 상상력과 창의성'은 김윤지, 강두원 원생이, 제5주제인 '회화예술에서의 상상력'은 김미화, 김아름 원생이, 제6주제인 '음악예술에서의 상상력과 그 적용의 문제'는 이지영, 정광영 원생이 각각 맡아 집필하였고, 제7주제인 '상상력에 기반 한 음악교육의 대안 모색'은 상상력에 대한 응용이라는 차원에서 음악이론 전공자인 이수정 박사에게 원고를 청탁하여 보내온 글을 지상범 선생이 내용을 새롭게 추가하여 대폭 보완한 것이다.

이 책은 '예술에서 왜 상상력이 요구되는가'라는 주제에 대해 각자의 관심에 따라 그 이론적 근거를 마련하기 위한 의도로 집필된 것이다. 하지만 2012년 『예술에서의 상상력』이라는 세목으로 서서를 출간한 이후 이 책은 후속적인 논의에 해당한다. 그 당시에도 그랬지만 제시된 글 자체로

충분한 논의가 이루어졌다고 생각하지는 않는다. 다만 앞으로 보다 풍부하고 심도 있는 논의를 위한 출발점만으로도 이 책의 소임을 어느 정도 한 것으로 여기고자 한다. 완결성을 지닌 책이 아니라는 점에서 각각의 주제에 대한 보다 심도 있는 논의는 다음 과제로 미루고자 한다. 또한 내용상 매끄럽지 못한 부분은 추후 지속적으로 보완해 나갈 계획이다. 끝으로 이 책이 나올 수 있도록 적극적으로 도와주신 연경문화사 이정수 대표님께 깊은 감사를 드린다.

2014년 1월

감수자 지도교수 홍병선

목 차

제1부
철학적 주제로서의
상상력

제1주제 상상력에 대한 인문학적 접근

제2주제 상상력과 창의성에 대한 철학적 근거

제1주제
상상력에 대한 철학적 접근

1.철학적 주제로서의 상상력

'상상력(imagination)'에 대한 관심은 어제 오늘의 일이 아니다. 최근 들어 상상력을 둘러싼 문제가 또다시 회자되고 있는 것을 보면 창의성, 창조, 창의성 함양 교육, 창의력 개발 등의 문제와 무관하지 않을 것이다. 지금까지 창의성 함양을 위한 교육학적인 혹은 심리학적인 노력에도 불구하고 논의만 무성할 뿐 그렇게 의미 있는 성과가 나타나지 않는 것을 보면

탐구의 방향이 선회될 필요가 있다는 점을 시사한다. 이는 상상력 혹은 창의성이 더 이상 경험적 접근의 대상이 될 수 없다는 점에서 곧 철학적 탐구의 대상일 수밖에 없다는 의미를 함축한다.

일반적으로 상상력을 인간의 자유로운 사유능력 가운데 하나로 이해하는 것도 어떻게 보면 새로운 창조를 가능하게 하는 인간의 고유한 능력이기 때문일 것이다. 창의성(creation)이 어떤 목적을 달성하거나 문제를 해결함에 있어 적합한 아이디어를 만들어 내거나, 새로운 가치를 창출해 내는 인간의 능력으로 이해할 수 있다면, 이는 곧 상상력에서 비롯된다는 사실이다. 철학적 관점에서 상상력은 경험과는 무관하게 혹은 경험의 도움을 받아 어떤 현상이나 사물에 대해 마음속으로 그려보는 힘 혹은 이미지를 형성하는 심적 능력, 나아가 감성과 오성(悟性)을 매개하는 능력 등으로 이해할 수 있다. 그런 점에서 상상력이란 이미지를 만들어 내고 이러한 이미지를 결합시키는 인간의 고유한 능력인 것이다. 그래서 상상력이 없이는 우리 경험에 어떤 의미도 부여할 수 없고, 실재에 관한 어떠한 지식도 도출해 낼 수 없다.[1]

상상력에 대해 보다 포괄적이고 체계적인 분석을 시도한 철학자는 아

리스토텔레스이지만,[2] 상상력을 철학에서 가장 핵심적인 주제 가운데 하나로 여긴 인물이 바로 흄(D. Hume)이다. 그는 상상력에 대한 올바른 이해야 말로 많은 철학적인 난제를 해결할 수 있다고 확신했다. 홉스 역시 인간의 모든 사고의 연계를 가능하게 하는 기능으로서의 상상력을 배제한 인간 인식의 과정은 있을 수 없다고 여겼다. 또한 칸트는 이미지를 형성하고, 기억에서 이미지를 재생하고, 이미지를 규칙적 패턴으로 결합하는 능력으로서의 상상력은 오성과 함께 대상을 표상하는 기능을 갖는 능력이자 우리의 객관적 경험을 가능하게 하는 능력으로 규정하고 있다.

이 글에서는 창의성에 대한 이론적 근거에 해당하는 상상력에 초점을 맞추어 이를 둘러싼 논쟁이 갖는 성격에 대해 규명하고자 한다. '상상력'을 둘러싼 논의가 철학적 주제임을 감안했을 때, 그것이 예술적 창조나 과학적 가설의 성립 등에 있어 핵심적인 요소임에 분명하다. 그런 점에서 인간의 지적 창조 작업에 있어 가장 핵심적인 역할의 수행은 당연히 상상력에서 비롯된다. 그러한 의미에서 상상력은 철학에서 가장 중요한 주제 가운데 하나에 속한다. 그래서 철학자들 사이에서 이 주제에 대해 관심을 기울이지 않았던 사람이 거의 드물 정도로 이에 대해 다양한 이론을 제시해

왔다. 따라서 이 글의 목표는 상상력을 둘러싼 다양한 이론들에 대한 철학적 근거에 대해 살펴보고 나아가 이것이 창의성 함양에 어떠한 기여를 할수 있는지에 대해 그 가능성을 타진하는데 있다.

2. 플라톤과 아리스토텔레스의 상상력 이론

플라톤의 인식론에서 인간의 인식 기능을 상상, 신념, 오성, 지성의 층위로 구분하고,[3] 상상은 어떠한 대상에 관해서도 참된 지식을 제공하지 않는 가장 낮은 인식의 단계로 받아들인다. 그래서 이미지를 통해 대상을 파악하는 능력이라는 점에서 오류가능하고, 변하기 쉽고, 사람을 속이게 된다는 것이다.[4] 반면 신념은 우리가 감각을 통해 각각의 사물들과 접촉함으로써 형성되는 것으로 그 하위 단계인 상상보다는 좀 더 분명하지만, 감각에 의해 주어지는 개체들에 대한 인식은 억견 혹은 속견(doxa)으로 평가되며, 지각의 대상은 변화하는 반면 대상의 본질은 불변하기 때문에 물리적 대상세계에 속하는 그 어떠한 대상에 대한 지각도 결국 참된 지식을 제

공하지 못한다는 것이다. 이에 반해 우리의 이성 능력을 통해 도형이나 수(數)에 대한 관념을 확보할 수 있는데, 바로 이러한 능력을 통해서만 도형의 본질이나 수 상호간의 관계에 대한 탐구가 가능하다. 이렇듯 플라톤의 지식관에 따른 대상의 본질에 대한 파악은 이성적 능력을 통해 가능하며 그러기 위해서는 감각 능력이나 상상력을 초월해야만 한다.

플라톤이 상상력 이론을 체계적으로 정립하지는 않았지만, 플라톤의 상상력 이론이 갖는 의미는 그가 후대의 상상력 이론에 끼친 영향 때문이다. 시인의 시작(詩作) 활동과 관련한 플라톤의 상상력에 대한 논의는 18세기 낭만주의에서 주요 개념 중 하나인 천재성(genios)에 영향을 미치게 된다. 비록 플라톤이 말하는 시인은 단지 영감(靈感)을 받아 신의 뜻을 전하는 도구에 불과한 반면 낭만주의의 맥락 하에서의 시인은 자신 내부에 있는 열정과 그 열정을 자극하는 힘, 즉 천재성을 가지고서 창작 활동을 한다는 점에서 차이가 난다. 그리고 이러한 상상력에 관한 낭만주의적 이해는 현대인의 상상력에 대한 상식적 이해와 그 궤를 같이 한다는 점에서, 우리는 흔히 상상력 하면 예술에서의 창조성, 공상, 과학상의 발견, 발명 등 새로움과 연관된 것을 떠올리게 된다.[5]

아리스토텔레스는 『De Anima』에서 상상력에 대해 다음과 같이 언급하고 있다.

"상상력은 지각은 물론 사고와도 구분된다. 상상력은 항상 지각을 함축하고, 상상력 자체가 판단을 포함하기는 하지만, 분명 상상력은 판단과 같은 사고의 양상과도 다르다. 왜냐하면 상상은 우리가 원할 때면 원하는 대로 되는 즉, 우리의 통제력 하에 있기 때문이다. 이를테면 이미지를 사용하여 무언가를 기억해 내듯 심성 그림(mental picture)을 상기하는 것 역시 가능하다. 그러나 우리는 의견(opinion)을 제멋대로 형성할 수는 없다. 의견은 거짓이거나 참, 둘 중 하나이기 때문이다. 다시 말해 우리가 무엇이 노랗다거나 혹은 위협받고 있다고 생각할 때 (그러한 의견을 형성할 때) 우리는 그 의견에 의해 즉시 영향 받지만 놀람이나 위협의 상황을 상상하는 중에는 어떤 회화 작품에서 놀랍거나 위협적인 것을 바라보는 관람자와 비슷하다."[6]

여기에서 아리스토텔레스는 상상력과 사고와의 차이점에 대해 언급하

고 있다. 우선 화가들이 이미지들을 원하는 대로 만드는 것과 같이 우리가 심성 이미지(mental image)를 마음대로 형성할 수 있지만 의견들은 마음대로 형성할 수가 없다. 또한 '상상'은 '감각'이 아닌데, 그 이유는 감각은 내가 직접 지각하고 있는 것, 즉 내가 현재 보고 있는 것인 반면, 상상은 우리가 경험하고 있지 않을 경우 즉 대상들이 꿈속에서 보일 때도 발생하기 때문이다. 또한 감각은 항상 '현재적'이지만 상상은 그렇지가 않다.[7]

이렇게 상상은 사고나 감각과도 구별된다. 그렇다면 이제 감각과 사고 사이에서 그 둘을 매개하는 상상력의 역할에 대해 살펴보자. 의견(사고를 대표하는)은 참일 수 있고 거짓일 수도 있다. 그러나 의견은 신념을 함축한다. 왜냐하면 인간은 스스로 믿지 않는 것에 대해 그것을 의견으로 주장할 수 없기 때문이다. 그리고 동물들이 신념을 지니지는 않지만, 상상력은 지닐 수 있다. 말하자면, 모든 의견은 신념을 동반하고, 신념은 이성적 담론으로서의 설득력(conviction)을 동반한다. 그러나 비록 몇몇 동물들이 상상력을 지닌다고 해도 그들이 추리력을 지닌다고 볼 수는 없다. 그렇다면 상상력은 감각과 연결되기는 하지만 의견이라고 할 수도 없고, 감각에 근거한 의견 혹은 감각과 의견의 결합이라고 할 수도 없다. 왜냐하면 의견이

란 감각의 대상에만 관계하기 때문이다. 예를 들면 상상은 '하얀색'에 대한 지각과 '그것은 하얗다'라는 의견과의 혼합이지, '하얀색'에 대한 지각과 '그것이 아름답다'의 의견과의 결합이 아니다. 그러므로 상상하기란 직접적인 지각에 대응하는 의견을 형성하는 것이다.

결국 아리스토텔레스는 상상력을 지각과 우리의 감각 기관에 의하여 남게 된 인상들에서 나오는 잔상들, 몽상, 기억의 체계에서 감각적 이미지들을 재생시키는 사고 사이에서 중개하는 능력으로 묘사하고 있다. 상상은 지각력이 있는 존재들만이 가능하고 지각된 것과의 관계에서만 발생한다. 지각없이는 상상은 있을 수 없고 상상력 없이는 사고와 신념 역시 있을 수 없다. 아리스토텔레스는 상상력에 대한 논의에서 상상력을 영혼의 판명한 능력으로 확장해서 분석, 기술하고 있으며, 특히 상상력을 예술적 창조력과 결부시키지 않으면서 지각과 사고 사이의 정신적 작용의 한 양태로 본 점에서 이후 칸트의 상상력 이론에 지대한 영향을 미친 인물임에 분명하다.

3. 상상력에 대한 흄의 견해[8]

흄은 우리의 지각을 '인상'과 '관념'으로 구분하고 인상(impression)은 감각과 같이 경험의 직접적인 자료라고 한다면, 관념(idea)은 인상의 복사물로서 우리의 마음속에서 일어나는 이미지(image)라고 한다.[9] 그래서 흄은 관념을 심상(心像)으로 규정하고 있다. 말하자면 생각한다는 것은 관념의 소유를 의미하고 관념을 소유한다는 것은 곧 이미지를 떠올린다(상상함) 것을 의미한다. 그래서 상상력이란 이러한 이미지를 산출해 내는 능력인 것이다. 무엇보다 상상력의 일차적인 역할은 우리에게 생각할 수 있는 자료로서의 관념들을 제공해 주는 일이다. 그렇다면 인상을 마음속에 재생시켜 주는 능력이 다름 아닌 상상력인 것이다. 결국 우리 생각의 토대인 관념이 주어지지 않을 경우 우리에게 생각조차 있을 수 없다고 했을 때, 그러한 토대를 제공해주는 상상력이야말로 우리가 사유하기 위한 가장 핵심적인 능력이라고 할 수 있다.[10]

흄에 따르면 인상을 관념의 형태로 재생시키는 능력을 상상력과 아울러 기억(memory)을 들고 있다.[11] 상상력과 기억의 차이는 인상과 관념의 차

이와 마찬가지로 그것이 갖는 강도(强度)의 차이에서 비롯된다. 기억에 의해 재생된 관념은 상상력에 의하여 나타나는 관념보다 훨씬 생생하고 강렬하다. 우리가 과거의 사건을 기억할 경우 그에 대한 관념은 우리의 마음에 강하게 와 닿는다. 이에 비해 상상을 통한 우리의 지각은 그 강도에 있어 희미하고 약하게 와 닿는다.[12] 말하자면 우리의 마음이 인상을 받아들일 경우, 흄의 설명에 따르면 두 가지 방식으로 나타난다. 하나는, 인상의 생생함과 관념의 희미함 중간 정도에 속하는 생생함을 갖고 다시 나타날 수 있는데, 이런 방식으로 우리의 인상을 되풀이하는 기능이 기억이다. 다른 하나는, 단순한 관념 즉 인상의 희미한 모사나 이미지로서 다시 나타날 수 있는데, 이러한 방식으로 우리의 인상을 되풀이하는 기능이 곧 상상력인 것이다.[13]

상상력과 기억 간에는 이러한 차이 이외에도 또 다른 차이가 있는데, 기억은 최초 인상들을 받아들일 때와 동일한 순서로 재생이 이루어진다는 점에서 순서상 제한되어 있다고 할 수 있으나, 상상력은 그렇지 않다는 점에서 자유롭다. 즉 상상력은 관념들의 질서를 넘어선다는 점에서 기억과는 다르다. 상상력의 이러한 특징은 바로 복합 관념(complex idea)의 형성과

관련이 있다. 흄에 따르면 인상들은 각각 단순한 감각기관을 통하여 우리의 마음에 들어온다고 생각하였다. 그리고 복합인상이란 동시에 하나 이상의 감각기관을 통해 생기는 인상을 말한다. 예를 들어 우리가 어떤 사물, 즉 하나의 바나나를 지각할 때 그 바나나에 대한 인상이 바로 복합 인상의 사례가 되는데, 이 때 바나나에 대한 복합 인상을 이루고 있는 여러 단순 인상들 이를테면 색의 인상, 맛의 인상, 냄새의 인상, 모양의 인상 등은 각각 서로 구분되고 각각 다른 단일한 감관을 통하여 생겨나게 되고, 이것들이 함께 작용하여 바나나라는 복합인상을 이루게 된다는 것이다. 반면 사실에 대한 감각 인상을 그대로 보존하는 것은 기억이다.[14]

그런데 이러한 복합 인상은 기억에 의해 재생되는 방식을 취할 수도 있고 상상력에 의해 생겨나는 방식에 따를 수도 있다. 바나나의 예를 통해 살펴보면, 어떤 바나나에 대한 나의 관념은 기억에 의존하여 재생되기도 하고 상상력에 의하여 재생되기도 한다. 그런데 기억에 의하여 재생된다는 것은 특정한 시간과 장소에서 구체적인 특정한 바나나를 지각할 때 생긴 복합 인상이 구체성을 지닌 상태로 재생된다는 것을 의미하고, 상상력에 의해 재생된다는 것은 각각의 인상들이 생긴 시간의 순서나 각 인상들

의 공간적 배열까지도 원래 지각될 때의 그것과는 다르게 재생된다는 것을 의미한다. 그러므로 전자에 따른 바나나의 관념은 구체적으로 특정한 시간과 장소에서 지각된 특정한 바나나에 대한 관념인 반면, 후자에 따른 관념은 구체성이 없는 것은 아니지만 서로 다른 시간과 공간에서 지각된 다양한 인상의 결합일 수 있다.[15] 따라서 상상력에 의해 생긴 복합 관념의 경우 그 복합 관념을 이루고 있는 각각의 단순 관념들에 대응하는 단순 인상들로부터 나왔다는 점에서 그 단순 인상들의 결합 방식은 얼마든지 달라질 수 있다. 물론 상상력 자체가 인상을 만들어 낼 수는 없지만 인상이나 관념을 자율적으로 결합하고 분리할 수 있는 능력을 갖는다는 점에서 창조적이라고 말할 수 있다.[16]

결국 기억과 상상력의 차이에 대한 흄의 입장에 따르면, 기억은 단순 관념일 뿐만 아니라 그것들의 순서와 위치까지도 보존한다고 말한다. 이 말은 기억이 어떤 대상에 대한 인상을 원형대로 유지한다는 것은 그 인상을 구성하는 단순 인상들의 질서와 위치 그리고 형태를 변화시키지 않고서 보존한다는 것을 의미한다.[17] 예를 들어 어떤 사람이 바둑 대국(對局)을 잘 기억하고 있다고 했을 때, 그가 치른 대국에 대한 회상뿐 아니라 그 대

국이 진행된 순서 또한 정확하게 떠올린다는 것을 의미한다. 하지만 상상력은 여기에 국한되지 않는다. 말하자면 단순 관념들을 임의로 결합하거나 복합 관념들을 단순 관념들로 분리시켜 이것들을 재정리할 수 있기 때문이다. 여기에서 상상력이 단순 관념들을 자유롭게 분리하고 결합시킨다는 것은 상상력이 지각들의 관계를 자유롭게 변형한다는 것이다. 이것이 상상력과 기억간의 근본적인 차이를 이루는 것이기도 하지만, 단순 인상과 복합 인상의 구별을 통해 인식론적으로 사실과 허구를 구분하려는 흄의 의도를 반영하는 것이기도 하다.[18]

하지만 상상력이 인상이나 관념들을 결합시키고 분리시키는 능력이 있다고 해서 무제한적으로 이루어지는 것은 아니다. 흄에 의하면 상상력의 이러한 능력에는 일정한 제약이 따른다는 것이다. 이는 상상력이 자유롭게 관념들의 결합과 분리를 가능하게 하지만, 그것은 일반적으로 연합의 어떤 일반 원리들에 따라 작용한다는 것을 의미한다. 상상력이 관념들을 자유롭게 배열한다는 점에서 기억과 구분되기는 하지만, 반드시 그런 것만은 아니다. 흄에 따르면 관념들은 그 성격에 따라 서로 구분되는데, 말하자면 관념들 간에 어떤 것들은 서로 결합될 수 있지만 또 어떤 것들은

서로 결합될 수 없다는 점에서 관념 자체가 갖는 일정한 성질로 인해 그 결합 방식이 결정된다는 것을 의미한다. 이러한 일련의 과정을 흄은 일종의 원리로 간주하였다. 소위 관념 연합의 원리(principl of association of ideas)가 바로 그것이다.[19] 이러한 관념 연합의 원리에는 유사성, 인접성, 인과성 등을 들 수 있는데, 이 원리들은 다양한 요소들이 하나의 단일체를 이루는 원리이기도 하다.[20]

상상력의 자율성에 일정한 제약이 따른다고 했을 때 그 제약이 바로 유사성, 인접성, 인과성 등과 같은 원리들이다. 상상력이 관념들을 결합시킬 때 임의로 이루어지는 것이 아니라 이러한 원리들에 따른다는 것이다. 흄이 말하는 상상력의 자율성은 이와 같이 분명한 제약이 따르는 자율성을 의미하는데, 이러한 제약의 성격이 자율성의 성격 또한 규정하고 있는 것으로 보인다. 이 점에 대해 흄은 상상력이 관념들을 결합시킬 때 관념들이 자연적으로 인도하는 방식에 따라 결합시킨다는 점을 강조하고 있다.[21]

흄이 제시하고 있는 상상력은 칸트의 경우와 마찬가지로 종합적 구성 능력으로 이해할 수 있는데, 물론 상상력이 창조성의 원천이 되기도 하겠지만, 그 결과가 진리를 담보할 수도, 그렇지 않을 수도 있다. 말하자면 상

상력이 구성해 낸 복합 관념에 대응하는 복합 인상이 존재한다면, 상상력이 구성한 그 복합 관념은 참이 된다. 만일 상상력이 구성한 복합 관념에 대응하는 복합 인상이 존재하지 않을 경우, 그 복합 관념은 허구에 지나지 않을 것이다. 이른바 상상력의 결과가 참을 구성해 낼 수도 있겠지만 거짓을 구성해 낼 수도 있다. 왜냐하면 신화나 공상과학, 문학 등에서 현재의 시점에서는 허구이나 미래의 특정한 시점에서 실현된다면 허구가 아닌 현재의 사실이 될 수 있기 때문이다. 물론 실현되지 않을 경우 우리는 그 관념에 대응하는 감각 인상을 가질 수 없다. 말하자면 그 관념을 참이라고 믿을만한 근거가 전혀 없기 때문에 상상력이 구성해 낸 허구일 따름이기 때문이다. 흄은 상상력의 구성적 종합 능력을 인정하면서도, 상상력이 구성해 낸 관념을 참이라고 믿는 기준을 그 관념에 대응하는 인상이라고 하는 것은 기존 형이상학의 체계를 비판하려는 의도에서 비롯된다. 실체나 영혼, 신 등과 관념을 상상력은 얼마든지 구성할 수는 있다. 그러나 그러한 관념에 대응하는 인상이 없다면 그 관념을 사실로 받아들일 수 없고 따라서 그 관념은 상상력이 구성해 낸 허구에 불과하다.[22]

4. 상상력에 대한 칸트의 입장

칸트에 따르면 우리가 사고한다는 것은 표상(representation)들이 하나의 의식 속에서 결합된다는 것을 의미하며, 표상들의 이러한 결합은 곧 판단이 이루어진다는 것을 의미한다. 그러므로 지성이 표상들을 하나의 의식 속에서 결합하는 방식으로서의 판단의 형식들이 개념, 즉 범주로 기능한다면 그것들은 하나의 의식 속에서 표상들의 필연적인 통일 개념을 형성한다. 결국 범주란 판단을 위한 형식 또는 규칙이므로 대상의 형식이 아니라 대상에 대한 사고의 형식이다. 범주는 직관된 사물들을 포섭하는 개념이 아니라, 직관을 개념화하는 종합에 통일을 주는 개념이다. 칸트에 따르면, 인간의 지성은 직관하는 능력이 아니라 사고하는 능력이라고 한다. 사고하는 능력으로서의 지성은 감성을 통해 받아들인 직관을 개념을 통해 사고함으로써 세계와 간접적으로 관계한다. 칸트는 상상력의 역할과 관련해서 다음과 같이 언급하고 있다.

"모든 현상은 다양을 포함하고 있으며, 따라서 서로 다른 지각은 마음

안에서 따로 떨어져 개별적으로 발견되기 때문에, 감관 스스로 부여할 수 없는 지각들의 결합이 필요하다. 이에 우리가 상상력이라고 부르는, 다양을 종합하는 활동적 능력이 우리 안에 있다."[23]

여기에서 '감관(感官) 스스로 부여할 수 없는 지각들의 결합'을 '종합(synthesis)'이라고 하는데, 이를 가능하게 해주는 것이 곧 상상력이다. 그래서 칸트는 종합을 서로 다른 표상들을 모아 하나의 인식 속에서 파악하는 작용으로 정의한다. 지성은 감성에 의해 받아들인, 무규정적인 직관을 종합함으로써 직관을 의미 있는 경험의 대상으로 만들고 이러한 지성의 종합 작용은 개념을 통해 이루어진다. 직관은 내용을 담고 있으나 그 자체로는 통일을 소유하고 있지 못한 반면, 개념은 그 자체로는 통일을 소유하고 있으나 내용을 가지고 있지 못하기 때문에 직관과 개념이 결합하게 되는 것이다. 즉 직관은 개념화되고 개념은 직관화되는 것이다. 이로써 칸트의 유명한 언명 "내용 없는 사고는 공허하고 개념 없는 직관은 맹목적이다."[24] 라는 논제가 성립한다. 예컨대 종합은 추론적 사고가 인식의 참다운 내용을 제공해 주는 감성적 직관과 결합되는 유일한 수단인데, 이러한 결합은

'상상력'에 의해 이루어진다.[25]

　이러한 상상력의 종합 기능을 일컬어 '재생적(reproductive)' 차원이라고 하여 세 가지 차원의 종합을 통해서 감각 지각에서 통일이 이루어진다. 우선 일련의 분리된 감각 표상들을 단일한 시점에서 하나의 통일된 이미지를 포착해내는 종합, 그리고 대상들이 시간을 통해 존속하는 것으로 파악되기 위해서는 앞선 시점에 주어진 표상들, 즉 더 이상 현존하지 않는 것을 재생해내는 종합 그리고 마지막으로 이에 덧붙여져서 우리가 경험하는 것이 무엇인지에 대한 개념을 통해 재인식하는 종합이다. 상상력에 대한 재생적 기능에 대한 칸트의 설명이 그로부터 새롭게 생겨난 것이 아니다. 칸트 이전의 경험론자들이 제시한 바와 같이 상상력을 통일된 이미지를 형성하고, 또 과거의 이미지들을 기억에 재생시켜 통일되고 정합적인 경험을 구성하는 능력으로 간주해 왔다. 그러나 상상력의 재생적 기능을 통해 우리는 사적으로 구조화된 자신만의 실재를 가질 수는 있지만, 그것이 객관적 경험 즉 보편적 자연 법칙에 합당한 공적 대상의 경험 가능성을 설명해 주지는 못한다. 그러므로 칸트는 단순히 재생적(그리고 주관적)인 상상력의 종합 기능 외에도 보편적 법칙을 발견하는 자연과학을 가능하게 하

는 초월적이고 산출적인(productive) 상상력의 종합 기능이 분명히 존재한다는 것이다.

생산적 상상력 없이 재생적 상상력에 의해서만 정신의 내용이 조직화된다면 우리의 경험은 정신의 내용을 한데 묶어주는 객관적 원리 없이 다만 일련의 연속적인 의식 상태들에 지나지 않을 것이다. 그러나 실제로 우리는 일련의 연속적인 의식 상태가 아니라 이 연속적인 상태들에 대한 나의 의식을 경험한다. 칸트는 다음과 같이 언급한다.

"따라서 내게 주어진 표상들의 다양을 하나의 의식으로 결합할 수 있는 한에서만, 이 표상들 안에서 의식의 동일성을 나 자신에게 표상할 수 있다."[26]

이러한 의식의 동일성은 경험의 객관성의 근거로써 우리의 의식에 객관적인 구조가 존재하기 때문에 공적으로 공유된 경험이 가능한 것이다. 칸트는 이 객관적 구조를 의식의 초월적 통일이라고 하는데, 이는 객관적 경험의 궁극적인 조건을 구성한다. 그것은 의식의 구조에 의해서 주어지

며, 또한 경험에서 비롯되지 않는다는 점에서 초월적이다. 예를 들어, 우리에게 공통된 공적 대상에 대한 경험을 가능하게 해주는 것은 바로 상상력의 생산적 기능 때문이다. 이 구조에 의하지 않는 객관적 경험이란 있을 수 없고, 이 구조들은 인간 의식이 갖는 초월적 구조에 의해 부과된다.

상상력은 실제로 어떻게 적용되는가에 대한 칸트의 답변은 『순수이성비판』 가운데 도식(schema)에 관한 부분에서 찾을 수 있다. 어떻게 추상적인 정신적 구조가 우리의 감각적 지각 내용과 연결해 주는 것이 도식이며, 그것은 시간 안에서 상상력의 도식화 작용 구조를 갖는다. 칸트는 표상들이 공간적이든 아니든 상상력이 항상 그 표상들의 시간적 정돈을 포함한다고 보았고 모든 인식이 시간 안에서 일어나며, 따라서 시간성의 구조에 따른다고 한다. 칸트는 시간을 우리의 모든 표상들이 의존하는 순수하고 형식적인 의식의 구조라고 본 것이다. 따라서 시간은 보편적이고 순수하기 때문에 순수 개념들, 즉 범주들에 연결될 수 있다. 또한 시간은 모든 표상들을 조직화하기 때문에 우리의 지각과 연결되는 것이다. 따라서 시간은 개념과 지각을 매개하는 고리의 역할을 하게 된다.

상상력이 시간 안에서 표상들을 정돈하는 도식화의 작용이라고 했을

때, 도식을 개념과 구분하고 또한 구체적 이미지와도 구별함으로써 상상력의 도식화 작용의 본질적인 특성에 대해 칸트는 밝히고 있다. 이미지는 감각적 경험까지 거슬러 올라갈 수 있는 하나의 심성 구도(mental picture)이며 개념은 이미 살펴본 바와 같이 어떤 사물이 '그 개념에 속하기 위해' 지니는 특성들을 명시하는 추상적 규칙이다.[27] 그렇다면, 상상력의 도식화 작용은 한편으로는 이미지 또는 감각의 대상을, 다른 한편으로는 추상적 개념들을 매개한다. 그것은 시공간적 표상들 안에서 형태나 구조를 창조하는 규칙에 따르거나 규칙과 유사한 작용일 수 있기 때문에 이를 매개하는 역할을 수행할 수 있다. 또한 모든 표상들은 시간 안에서 일어나기 때문에 칸트에게 있어 도식화 작용은 시간을 규정하는 문제인 것이다.

5. 가스통 바슐라르의 상상력 이론

가스통 바슐라르는 진정한 의미에서 상상력은 단지 외부의 대상을 기억하거나 연상하는 수준에 머무는 것이 아니라, 이미지(image)를 재생하는

능력이라고 주장한다. 바슐라르의 상상력 이론을 이해하기 위해서는 형태적 상상력, 물질적 상상력, 역동적 상상력, 원형적 상상력의 네 가지 상상력에 대한 설명이 요구된다.[28]

바슐라르는 우선 형식적 상상력과 물질적 상상력을 구분하여 정의하고 있는데, 형식적 상상력은 개념화되어 하나의 패턴으로 굳어버리는 정태(情態)적인 상상력으로 규정하고 있는 반면 물질적 상상력은 계속 유동적이며 끊임없이 형식을 부여하는 동적인 상상력으로 정의하고 있다. 바슐라르는 형식적 상상력을 이끄는 '물체'와 물질적 상상력을 이끄는 '물질'을 변별하여 제시하고 있다. 여기서 언급하는 '물체'는 말 그대로 우리가 바라보는 사물의 외형적 형태를 말하며, '물질'은 눈에 직접 보이지는 않지만 사물의 내부에서 끊임없이 새로운 형태를 산출하는 근원적임 힘으로서의 질료를 의미한다.[29]

그의 저서 『물과 꿈』에서는 물질적 상상력에 대한 그의 생각이 뚜렷하게 나타난다. 물은 특정의 형태가 없기 때문에 물질적으로만 파악되는 형상을 가시지 않는 상상력으로 묘사한다. 맑은 물, 봄의 물, 깊은 물, 복합적인 물, 순수한 물, 부드러운 물, 난폭한 물 등 질료의 다변적인 상상력에

대해 설명하고 있다. 이처럼 물질적으로 동일한 '물'을 대상으로 다양한 상상력이 가능한 것은 물질적 상상력을 통해 형태를 갖는 소재가 아닌 운동성을 지닌 물질로서 인식될 수 있기 때문이라는 것이다.[30]

그의 이론에 따르면 진정한 상상력이란 우리가 익숙하게 알고 있는 형상에 기초한 형태적 상상력에서 벗어나, 물질적 상상력으로 물질에 대한 변형을 이루는 것이다. 이는 대상 그 자체가 변화한 것이 아니라, 인간의 상상력이 대상을 제멋대로 변화시킨다는 것을 의미한다.[31] 우리가 대상을 인식한다는 것은 객관적 존재가 아닌 주관적 존재로서의 의미나 가치를 결정하는 것이다. 상상력을 촉발시키는 대상에 대한 주관적인 가치 적용이 어느 정도 이루어졌느냐에 따라 형태적 상상력에서 물질적 상상력과 역동적 상상력으로 나아갈 수 있으며, 물질성과 감각적 한계에서 벗어나 거의 경험의 도움을 받지 않고서도 상상력만으로 가능한 순수 시적 이미지를 창조하게 되는데 이것이 바로 원형적 상상력이라고 부른다. 가치 부여 작용은 형태나 물질의 감각적 특성을 모방하거나 간직하려고 하지 않으며 그 자체로 하나의 독창적 세계를 이루게 된다.[32] 즉, 주관적인 의미 (가치) 부여가 크면 클수록, 대상에 대한 변형의 정도가 크게 되며 상상력은

단계적으로 형태적 상상력에서 원형적 상상력으로 이끈다.

바슐라르의 상상력 이론은 형태–물질–역동–원형의 구조로 발전하는 단계를 거치는 것으로 이해할 수 있다. 상상력을 형성하는 표면적 특질에서 어느 정도의 변형이 이루어지느냐에 따라 상상력의 변화과정은 형태적 상상력, 물질적 상상력, 역동적 상상력으로 발전하며 가치부여의 정도에 따라 원형적 상상력으로 단계를 거치면서 발전한다.[33] 그의 이론에 따르면 상상력이란 오히려 지각 작용에 의해 받아들여진 이미지들을 변형시키는 능력이며, 무엇보다도 애초의 이미지로부터 벗어나 새로운 이미지로 변형시키는 능력인 것이다.[34] 따라서 그는 상상력에 대해 단순하게 재현적 이미지를 유도하는 능력이 아니라, 새로운 이미지를 창조하는 능력임을 강조한다.

6. 나오는 말

상상력과 창의성, 어느 쪽이 되었건 둘 모두 의미 있게 다가오는 것은

인간 본성상 새로운 것을 창조하고자 하는 욕구가 있기 때문일 것이다. 이를 인간의 '변화에 대한 욕구'라고 할 수 있는데 상상력과 창의성은 인간의 현재와 미래에 관여하며 인간의 삶을 의미 있고 가치 있게 창출하는 근간이 되는 것으로 받아들이기 때문일 것이다. 상상력은 단순히 황당무계한 허상을 만들어내는 능력이 아닌 질서, 능동성, 재생산, 통일성, 모방적 종합 능력, 표현 능력에 근거가 되며, 상상력은 결코 자연의 질서를 초월하여 기능하는 것이 아니라, 어디까지나 자연의 질서 안에서 작용하는 것이다. 보이지 않는 것을 보이도록 묘사해 내는 능력으로서의 상상력은 그것을 가능하게 하는 인간 정신의 내적 능력이라고 할 수 있다. 그래서 이러한 인간 정신의 근간이 되는 상상력을 통해 우리는 미래지향적 가치를 창출해 내게 되는 것이다.

플라톤의 경우 체계적인 상상력 이론을 정립하지는 않았지만, 그의 대화편에 나온 상상력에 관한 언급을 통해 확인할 수 있는 것은 아리스토텔레스의 상상력 이론과 함께 후대의 상상력 이론에 끼친 영향이 지대하기 때문일 것이다. 아리스토텔레스의 경우 상상력을 영혼의 판명한 능력으로 확장해서 분석, 기술한 것은 물론 상상력을 예술적 창조와 결부시키지 않

으면서도 지각과 사고 사이의 정신적 작용의 한 양태로 본 점에서 상상력 이론에 대한 중요한 모델을 제시한 인물이다. 근대에 와서 특히 상상력에 주목한 인물인 흄은 인간 이성의 기능과 상상력의 기능을 동일한 것으로 파악하고 참과 거짓을 구분할 수 없는 기존 형이상학적 명제들을 물리치는 핵심적인 능력으로 상상력을 들고 있다. 이는 이후 칸트의 인식론을 형성하는데 결정적으로 기여하게 된다.

특히 여기에서 눈여겨 볼 필요가 있는 것은 상상력이 실재에 대한 유사성을 만들어낸다는 의미 이외에도 이미지를 새롭게 창출해 낸다는 의미도 동시에 지니고 있다는 점이다. 물론 새로운 이미지 창출과 관련하여 상상력을 과소평가하기도 했지만, 상상력이 갖는 현대적 의미는 오히려 후자에 비중을 두고 있다. 현대적 의미에서 상상력은 우리의 감각—지각에 의해 받아들인 감각자료를 자유롭게 변형할 수 있는 능력 이외에도 새로운 이미지를 창출해 내는 능력으로도 파악할 수 있기 때문이다. 여기에서 상상력을 통해 새로운 이미지를 창출한다는 것은 감각 이미지들을 조합하거나 결합함으로써 새로운 이미지를 만든다는 의미와 함께 더 나아가 감각자료를 상징화 작용을 통해 또 다른 것으로 변형하거나 재구성해낸다는

의미로도 이해할 수 있다. 그렇지만 상상력은 감각 이미지들을 아무렇게나 조합 또는 결합하는 것도 무차별적으로 상징화하는 것도 아니다. 만일 그렇다면 상상력이 개인의 심성 능력만을 강조하는 것에 불과하기 때문일 것이다. 개인의 심성 능력으로 '상상력'을 적용할 경우 이는 상상력의 범위에 제한을 가하는 것이라는 점에서 인간이 갖는 특수한 능력으로 치부해버릴 가능성이 있다. 그렇다면 다양한 개체들이 갖는 특수한, 고유한 능력이라는 점에서 철학적 논의의 대상이 될 수 없었을 것이다. 각 철학자들이 상상력에 대해 서로 다른 관점을 갖기는 하지만, 그럼에도 불구하고 공통적인 관점을 현대적 의미로 해석한다면 인간의 지적 창조 작업에 있어 가장 핵심적인 역할이 상상력에서 비롯된다는 점이다.

제2주제
상상력과 창의성에 대한 인문학적 근거
-창의성과 상상력과의 상관관계를 중심으로-

1. 상상과 허구

상상력(imagination)이 이미지(image)를 산출해 내는 능력이라고 했을 때, 상상력의 일차적인 역할은 우리가 사유할 수 있도록 감각 자료(sense-data)에 근거한 관념들을 제공해 주는 일이다. 그렇다면 흄(D. Hume)의 관점에서 볼 때 인상(impression)을 마음속에 재생시켜 주는 능력은 다름 아닌 상상

력인 것이다. 결국 사유의 토대인 관념이 주어지지 않을 경우에 우리가 사유한다는 것이 불가능하다고 했을 때, 그것을 가능하게 해주는 상상력이야말로 우리가 사유하기 위한 근간이 되는 능력이라고 할 수 있다.[35]

그런데, 흄에게 있어 상상력은 종합적 구성능력으로서 창조력의 원천이기도 하지만, 그 상상력에 따른 결과는 진리일 수도 허구일 수도 있다. 예를 들어, 상상력이 구성해 낸 복합 관념에 대응하는 복합 인상이 있다면, 상상력이 구성한 그 복합 관념은 참이 된다. 하지만 상상력이 구성한 복합 관념에 대응하는 복합 인상이 존재하지 않는다면, 그 복합 관념은 허구이다. 말하자면 상상력은 진리를 추론할 수도 있지만 허구를 추론할 수도 있다. 즉, 신화나 공상과학, 문학 등이 현재의 시점에서는 허구이나 미래의 특정한 시점에서 실현된다면 바로 그 시점에서는 허구가 아닌 참이 되기도 한다. 그러나 실현되지 않는다면 그 관념은 허구에 불과하다. 왜냐하면 우리는 그 관념에 대응하는 감각 인상을 가질 수 없기 때문이다. 그 관념을 참이라고 믿을만한 근거, 즉 관념에 대응하는 사실이 존재하지 않는다는 점에서 그 관념은 상상력이 구성해 낸 허구에 지나지 않을 것이기 때문이다. 실체나 영혼, 신 등과 같은 관념을 상상력은 얼마든지 구성해

낼 수 있다. 그러나 그러한 관념에 대응하는 인상이 없다면 그 관념을 사실로 받아들일 수 없고, 따라서 그 관념은 상상력이 구성해 낸 허구에 불과하다.[36]

흄에 따르면 실체(substance)들에 대한 우리의 관념은 인상에서 비롯된다. 또한 그 실체가 무엇인지에 대해 알 수 있는 우리의 지식은 감각에서 비롯된다. 개별적인 단순 인상들이 모여 복합인상을 이루게 되며, 역으로 실체에 대한 우리의 복합인상은 특정한 감각에 따른 단순 인상들로 나누어질 수 있다. 그래서 어떤 실체에 대한 우리의 관념은 개별적인 단순 인상에서 비롯된 단순 관념들이 서로 결합하여 특정한 복합 관념을 이루고 여기에 우리는 그 이루어진 복합 관념에 고유한 이름을 부여하게 된다. 이때 단순 관념들을 결합시켜 하나의 복합 관념을 만드는 것이 바로 '상상력'의 역할이다.[37] 상상력은 최초로 떠올린 상과 연관된 다른 상을 떠올리게 해주는데 결정적인 역할을 하게 된다.[38]

흄에 있어서 우리의 감각을 통해 지각할 수 있다는 것은 그 대상이 실재한다는 것을 의미한다. 이 말은 감각적 지각의 대상이 존재한다는 것이다. 그러나 존재하는 것은 사유 가능하지만, 사유 가능하다고 해서 그 대

상이 반드시 존재한다는 것을 의미하지는 않는다. 이는 존재와 사유는 진리 대응관계가 아니기 때문에 사유 가능하다는 것이 존재한다는 것을 함축하지는 않는다는 것이다. 물론 사유할 수 없는 것은 실재할 수도 없다. 사유의 원천은 감각 경험이기 때문이다. 즉, 우리의 감각 경험은 인식의 원천이다. 그렇다면 감각 경험의 원인으로 여겼던 실체는 인식의 대상이 아닌 이성이 구성해 낸 창조물인 것이다. 따라서 경험적으로 그 정당성이 확보될 수 없다면 이성이 만들어 낸 허구라는 것이 흄의 생각이다.[39]

[표-1] 상상력과 허구에 대한 흄의 구분

구 분	내 용
상상력	상상력이 구성해 낸 복합 관념에 대응하는 복합 인상이 있을 경우, 상상력이 구성한 그 복합 관념은 진리의 창조적 결과임
허구	상상력이 구성한 복합 관념에 대응하는 복합 인상이 존재하지 않는다면, 그 복합 관념은 허구임

상상력의 구성적 종합 능력을 인정하면서도, 상상력이 구성해 낸 관념을 참이 되는 기준을 그 관념에 대응하는 인상이라고 하는 흄의 입장은 기존 형이상학의 체계를 비판하려는 의도에서 비롯된다.

2. 창의성과 상상력

최근 우리 사회의 화두는 창의성이다. 현재도 그렇지만 미래의 국가경쟁력을 좌우할 수 있는 핵심적인 관건은 '창의성'이며 이를 가능하게 하는 창의적인 인재가 요구되고 있는 것이 지금의 사회현실이다. 그러한 인재는 이미 유통되고 넘쳐나는 지식을 새롭게 조합하고 재구성하여 유용하게 재화적 가치로 창출해내는데 실질적으로 기여한다는 점에서 국가나 기업에서 절실히 필요로 한다. 창의적인 인재란 어떤 인재를 말하는 것인지, 그렇다면 여기서 말하는 창의성이란 무엇인지에 대한 보다 구체적인 논의가 필요할 것이다.

일반적으로 '창의성'이 무엇인지에 대한 논의는 심리학과 교육학에서 많이 다루어지고 있는데, 이에 대한 논의가 지금까지도 분분한 것은 사실이다. 왜냐하면 창의성을 규정함에 있어 결과 혹은 성과를 가지고 창의성을 정의할 경우 대부분 상황과 조건 혹은 관점에 따라 얼마든지 그 규정을

달리할 수 있기 때문이다. 그래서 창의성에 대해 학문 분야에 따라 혹은 어떤 관점에서 보느냐에 따라 서로 다를 수 있기 때문에 보편적으로 합의된 정의를 도출해 낸다는 것은 그리 쉬운 일이 아니다. 그럼에도 불구하고 일반적으로 창의적인 사고에 대해서는 100가지가 넘게 정의되고 있다.[40] 대표적인 창의성 검사들[41] 중 길포드(Guilford, J. P.)의 지능모델(Structure of Intellect Model)에서는 인지, 기억, 발산적 사고, 수렴적 사고, 평가로 구성되는 5개의 정신작용 중 발산적 사고가 창의성과 밀접한 관련이 있다. 창의성에 대하여 세 가지 측면에서 개념을 정리해보면 다음과 같다.

먼저, 길포드의 협의의 창의성[42]은 발산적 사고(divergent thinking)[43]와 상징적 사고로 구성된다. 발산적 사고와 상징적 사고는 매우 높은 수준의 사고 능력이다. 발산적 사고는 유창성, 융통성, 독창성, 정교성으로 이루어진다. 그리고 상징적 사고는 최고 수준의 사고 능력으로서 상상력의 영역에 속한다. 협의의 창의성을 발산적 창의성이라고 했을 때, 이는 무질서와 비약을 지향하는 사고이다. 그런 점에서 예술적 창의성 역시 여기에 속한다. 예술적 창의성은 특별한 재능을 필요로 하는 능력으로 누구나 처음부터 가질 수 있는 능력이 아니다. 이러한 특별한 능력을 대다수 평범한

사람들에게 요구하는 것은 무리일 수밖에 없다. 그래서 다른 수준의 창의성 개념이 요청된다. 이러한 다른 수준의 창의성 개념이 바로 수렴적 사고에 기반 한 창의성이다. 수렴적 사고(convergent thinking)는 광의적 창의성으로 논리적이고 합리적인 사고를 일컫기도 하고, 발산적 사고는 상상적 사고를 일컫는다. 수렴적 사고는 새롭고 유용한 어떤 것을 생산해 내는 정신 활동이다.[44]

따라서 창의성에는 '새로움'과 '유용성'이라는 두 가지 핵심적인 준거가 적용된다. 그래서 수렴적 사고는 합리성의 틀 내에서 논리적 과정에 따라 대안을 제시해 내게 된다. 반면에 발산적 사고는 우연성의 개입에 따른 논리적 비약을 지향한다. 그래서 수렴적 사고는 의식적 사고인 반면에 발산적 사고는 의식을 넘어선 사고라고 할 수 있다. 과정으로서의 창의성은 기존의 정보들을 특정한 요구조건에 맞추거나 유용하도록 새롭게 변형하거나 조합하는 것을 말한다. 그러한 새로운 변형이나 조합은 또한 유용해야 한다. 말하자면 '유추에 의한 사고' 능력이 바로 창의적 사고의 기본적인 요소라고 할 수 있다.[45]

창의성 연구에 관심을 갖는 많은 학자들은 창의적 문제 해결에는 아이

디어들을 생성해 내는 것이 중요하지만, 그래도 그것으로 충분하지 않다는 것을 인정하고 있다. 생성해낸 아이디어들을 다듬고 선택해야 하기 때문이다. 많은 학자들은 전자를 협의의 창의적 사고, 또는 상상적 사고라 부르고 후자를 비판적 사고라 부르고 있다.

립맨(M. Lipman)은 비판적 사고의 관점에서 창의적 사고에 대해 언급하면서 창의적 사고가 가지고 있는 비판적이고 창의적인 특징의 사례로 독창성, 생산성, 상상, 독자성, 실험, 총체성, 표현, 자기 초월, 놀라움, 산출, 산파술, 발명 등 그 가운데에서도 특히, 새로움, 문제성, 가지력(intelligibility)을 꼽고 있다. 창의적 사고는 우리에게 익숙하지 않은 것, 즉 관계와 형태, 질서로 구분지어 구성하고 문제성을 촉진시킨다는 것이다. 왜냐하면 말할 가치가 있는 것에 대해 어떻게 말하고, 만들어낼 가치가 있는 것에 대해 어떻게 만들며, 행할 가치가 있는 것에 대해 어떻게 행하는지에 대해 생각하는 것이기 때문이라고 한다. 창의적 사고는 그 밖에도 '새로움'과 '가지력'이라는 특징을 지닌다. 창의적 사고는 어떤 문제를 해결하는 과정 속에서 '움직이는 정신'인 것이다. '의심'은 우리가 현재 지니고 있는 신념을 유보하게 한다. 문제를 해결하기 위해 문제 상황을 재구성

하고, 문제를 해결하기 위한 방법으로서 대안적 가설을 세우고, 가능한 결과를 고려하면서 문제 접근한다면 그 상황이 갖고 있는 문제가 사라지고 새로운 신념이 생겨나는데, 이것이 바로 창의적 사고가 하는 역할이다.

아울러 상상력을 근간으로 하는 확장적인 사고는 주어진 것을 뛰어넘어 그 과정 속에서 우리의 사고를 도약시켜 준다는 점에서 진화적인 성장 및 인지적인 비약을 가능하게 해준다. 확장적 사고는 우리의 사고 자체의 확장뿐만 아니라, 사고하는 능력 또한 확장시켜 준다. 창의성은 기존에 주어진 것을 전혀 새로운 무엇인가로 변형시키는 과정이라는 점에서 이는 상상력을 근간으로 한다.

창의적 사고가 '문젯거리를 구성하는 것'이라는 립맨의 주장에는 문제성과 탐구 사이에 서로 특정한 관계가 있다고 여기는 것이다. 물리적 대상 세계에서의 인과적 관계와도 같이 문젯거리는 탐구를 자극하도록 이끈다. 즉, 비판, 발산, 배려를 근간으로 하는 창의적 사고는 상상력을 자극하여 새롭게 만들어내는 것이다. 그러므로 상상력에 기반한 창의적 사고는 학습상황에서 사고를 향상시키는 데 핵심적인 역할을 수행하게 된다.[46] 현대 사회가 요구하는 인재가 갖추어야 할 사고능력은 곧 '상상력에 기반한 창

의성'인 것이다. 그는 수렴적 창의성을 이와 같은 맥락에서 비판적 사고의 특성으로 파악하고 있다.

3. 창의성의 전제 조건으로서의 상상력

상상력이란 이미지를 만들어 내고 이러한 이미지를 결합시키는 인간의 고유한 능력이다. 뿐만 아니라, 창의적인 사고의 원동력으로서의 상상력은 과거 경험을 토대로 미래의 행위에 대해 예측 가능하도록 해주는 새로운 표상(representation)을 형성해 내는 능력이다. 다시 말해, 지금 여기에는 존재하지 않지만 존재하는 것처럼 마음속에 그려낸다. 그러므로 창조적인 반영으로서의 상상력은 그것이 발휘되기 이전의 경험이 축적되어 있어야 한다는 점에서, 서로 다른 심상을 새로운 상황 속에 통합할 수 있는 능력인 것이다.

이와 같이 상상력은 창조적인 결과를 가져오는데, 그 고양(高揚)을 위해서는 유창성, 융통성, 독창성, 정교성과 같은 창의적 요소들과 함께 발휘

된다. 상상의 본질적 의미가 마음속에 이미지를 떠올리는 작용이라는 점을 염두에 둔다면, 그런 의미에서 예술 창작의 경우 그것이 예술 일반의 보편적인 원리가 된다는 점도 충분히 이해할 수 있게 된다.[47] 그래서 상상은 주로 미래나 미지의 세계와 연관되기 때문에, 현실을 넘어선 상상을 통해 새로운 상황을 만들어 내며, 재구성하는 능력으로 특징지을 수 있다. 그러한 의미에서 예술가가 머릿속에 이미지를 만들어 내는 것이 곧 창조의 산물이라는 점에서 상상은 예술가의 창조 활동에 있어 핵심적인 역할을 담당한다.

창의성(creation)은 어떤 목적을 달성하거나 문제를 해결함에 있어 적합한 아이디어를 내거나, 또는 사회문화적으로 새롭게 가치 있는 것을 만들어 내는 능력 및 그 바탕이 되는 인격적 특성으로 이해할 수 있다. 통상 창의성을 독창성으로 이해되어 왔다는 점에서 상상력뿐만 아니라 발명, 혁신, 통찰력, 창의적 사고, 새로움 등의 용어로 표현되기도 하지만, 의미의 유사성으로 인해 서로 혼용하여 사용되어 오기도 했다.[48] 하지만 여기에서 무엇보다 중요한 것은 창의성과 상상력은 엄밀하게 구분되어야 한다는 점이다. 왜냐하면 상상력은 인간이 갖는 고유한 능력인데 비해, 창의성은 인

간이 갖는 능력이 아니라 상상력이 발휘되어 결과적으로 드러나는 것이기 때문이다. 이는 상상력에 따른 상상의 결과로 창의적 성과가 드러난다는 점에서 창의성은 상상력이라는 능력의 발휘가 원인이 되어 그 결과로 나타나기 때문이다.

[표-2] 상상력과 창의성

구 분	내 용
상상력	상상은 주로 미래나 미지의 경험에 관계하고, 현실을 넘어선 상상력을 통해 대상을 만들어 내며, 재구성하는 능력, 예술가가 머릿속에 새로운 이미지를 만들어 낸다는 점에서 예술가의 창조 활동에 있어 핵심적인 역할을 수행.
창의성	어떤 목적을 달성하거나 또는 문제를 해결함에 있어 적합한 아이디어를 내거나, 또는 사회문화적으로 새롭게 가치 있는 것을 만들어 내는 능력 및 그 바탕이 되는 인격적 특성.

창의성은 일반적으로 새로운 것을 만들어 내거나 발견해내는 능력이자, 주어진 문제에 대한 새로운 해결 방안 제시하거나, 새로운 방법을 고안해 내는 것, 새로운 예술적 대상이나 형태 등으로 구체화하는 것[49] 등을 의미한다. 인문학적 관점에서 창조적인 사유의 결과물은 언제나 독창성과

함께 적합성을 지닌 것[50]으로 알려져 있다. 빠른 변화와 다양성이 급속하게 증가할수록 문제해결 능력은 절실히 요구된다. 문제해결 능력은 비판적, 창의적 사고를 토대로 한다.[51] 앞에서 언급했듯이 새로운 것을 만들기 위한 과정이기도 하지만 '기존의 것의 존재형식을 분석, 결합하여 더 나은 것을 만들어 내는 개선의 과정'이기도 하다. 그런 의미에서 창의성의 발휘는 기본적으로 지각과 통찰 그리고 상상력, 분석을 통한 분해와 결합 등 장기간의 경험을 통한 정신적 과정이다.

예를 들어, 회화예술에서 창의성이 갖는 의미는 자신의 사고를 외부로부터 주어진 틀에 맞추기보다는 자신의 아이디어와 이미지를 회화를 통해 자유롭게 표현한다는 점에서 주어진 틀에서 벗어나는 과정인 것이다. 그래서 예술적 창의성은 주어진 경험적 현상을 파악하고 대처함에 있어 민감성, 회화적 아이디어의 창출력, 다양한 색감과 구도를 만들어 내는 독창성 및 분석, 종합 능력, 새로운 방식으로 정의하는 능력 등을 함축한다.[52]

창의적 상상력(creative imagination)이라는 용어를 사용한 오스본(Osborn)에 따르면, 창의성은 곧 상상력에서 비롯된다는 점을 강조하면서 창의성을 상상력 또는 창의적 상상력이라는 개념으로 사용한다.[53] 그래서 창의

성, 상상력, 창의적인 상상력이라는 용어가 혼용되는 개념들로 비쳐질 수도 있겠지만, 앞에서 언급했듯이 창조는 어쨌든 상상력에서 비롯되는 것으로 이해할 수 있다. 말하자면 사고의 성과로 창조가 있는 것이 아니라, 창조는 상상 속에서 비롯된다는 것을 의미한다. 이 말은 곧 상상력이 어떻게 발휘되느냐에 따라 창의적 성과가 얼마든지 달라질 수 있다는 것이다. 이러한 관점에 따를 경우 창의성 계발은 상상력 훈련에서 비롯된다고 할 수 있다. 그래서 창의성을 계발하기 위해서는 풍부한 상상력을 기르는 것과 함께 자유로운 상상을 방해하는 요소를 제거하는데 있다.[54]

제2부
예술과 상상력

제3주제
예술에서의 상상력과 그 적용의 문제

1. 예술과 상상력

상상력(imagination)의 어원은 라틴어 'imaginatio'에서 유래한다. 이 용어는 공상(Fancy)에서 파생한 그리스어(Fantasia)를 단순히 음역한 용어로서 이미지를 얻어내거나 창조하는 능력 또는 그러한 이미지를 고안하여 주관히는 힘을 가리킨다. 싱싱력이 매우 일반적인 주세임을 감안했을 때, 그것이 예술적 창조나 과학적 가설의 성립에 있어 없어서는 안 되는 요소임에

분명하다.

　일반적으로 상상력이라는 말은 예술적 창조성, 과학적 발견이나 발명, 혹은 독창성 등을 의미하는 경우가 많다. 특히 예술 활동에서 무엇보다 중요한 것이 상상(image) 활동이라는 것은 예술이 다른 학문 분야와 달리 독자적인 체계로 존재한다고 여기고 있는 점에서 그러하다. 여기에서 독자적이라는 것은 그 방법론의 차이, 즉 창조라는 의미가 직접적으로 적용되는 분야이기 때문이다. 그러한 창조가 상상력을 전제로 한다고 했을 때, 예술 표현에서의 상상력은 우리가 경험한 것을 기반으로 하여 성립된다는 것을 의미한다. 그래서 예술 창조의 전제 조건으로서의 상상력에 대한 인문학적 접근은 필수적이며, 나아가 예술에서 상상력이 어떠한 역할을 수행하는지에 대한 탐구는 매우 중요한 과제이다.

　상상력을 제멋대로 공상하는 능력으로 받아들임으로써 개인적인 욕구(desire)에 근거한 자의적인 공상(空想)으로 여길 수도 있겠지만, 상상력이 이러한 자의적인 공상과는 엄밀하게 구분된다. 왜냐하면 상상력의 발휘는 감성의 영역 내에 포착된 감각 자료(sense-data)에 대한 재구성이라는 점에서 경험 외적인 것에 대한 재구성과는 확연히 구분되기 때문이다. 또한 상

상력은 이미지를 모방하며 허구(虛構)의 상을 만들어낼 뿐만 아니라, 상징적인 것을 지니기도 한다는 점에서 그러하다.[1] 더구나 상상력은 이미지를 만들어내는 인간의 정신활동이라는 점에서 개념적 인식에 따른 표출과도 차별성을 지닌다.[2][3]

물론 인식적 합리성을 염두에 두었을 때, 상상이 때로는 비합리적이고 신비적인 것으로 비쳐질 수도 있고, 때로는 플라톤이 지적하듯이 하위 인식 작용으로 폄하될 소지도 얼마든지 있다. 그러나 상상력은 인간의 정신활동에 가장 중요한 능력이자 이성적 활동에 속한다. 또한, 창조적 사고를 가능하게 하는 원천이자 인간의 모든 정신활동을 포괄하는 총체적인 능력이다.

따라서 이 장의 목적은 인간의 본질적인 능력 가운데 하나인 상상력이 갖는 이론적 의미에 대해 살펴보고, 철학적 관점에서 적어도 창조성이 가장 잘 발휘되어야 하는 분야가 예술이라고 했을 때, 그 전제 조건인 상상력이 예술에서 어떠한 역할을 수행하는지에 대한 탐구에 있다. 나아가 예술과 상상력과의 상관관계에 대한 단순한 논의를 넘어 상상력에 대한 철학적 해명을 토대로 창작으로서의 예술 행위에 상상력이 어떻게 기여하는

지에 대해 접근하고자 한다.

2. 상상력의 역할과 기능

과학이 법칙 및 이론을 수립하는 지적 사유 능력에 의존한다면, 예술은 예술가의 체험과 관념을 통해 작품을 구현해 내기 위해 상상력의 기능에 의존한다. 이런 상상력의 기능은 두 가지로 나누어 생각해 볼 수 있다.

첫째 현실적으로 불가능한 세계, 즉 우리의 경험에도 없고, 기억에도 없는 새로운 세계를 구체적으로 표현하는 기능을 의미한다. 이런 경우 상상력은 특수한 현상과 보편적인 예술 이념과 결합하여 현실세계에서 볼 수 없는 새로운 것을 창조 하게 된다. 19세기 낭만주의가 유행할 때는 예술 창작에 있어 이성의 역할을 부정하고 오로지 상상만이 본질적인 실재에 도달할 수 있다고 여겼다.

둘째, 경험한 것을 구현해 내는 한 양식으로서의 기능을 의미한다. 사실 우리가 경험하지 않은 것에 대해 생각한다는 것은 불가능하다. 그런 점

에서 우리가 어떤 새로운 것을 창조한다고 하더라도 그것은 이미 우리의 경험 속에 포함된 기존 인식에 의존할 수밖에 없다. 따라서 상상력도 기존에 존재하지 않던 것을 새롭게 창조해 내는 사유의 기능으로 간주할 수는 없다. 그런 의미에서 창조의 모든 과정에 개입하여 체험의 다양한 요소들, 즉 감각, 정서, 의미, 기억 등을 결합시키고 재구성해내게 된다.

과학과 예술에서의 상상(image)[4] 활동은 서로 차별성을 갖는다. 과학에서의 상상 활동은 실재(reality)나 법칙의 발견, 그리고 이론의 수립에 주안점을 둔다는 점에서 객관성과 보편성 확보에 초점이 맞추어져 있다. 반면에 예술에서는 예술가 자신의 감정, 사상, 가치 등과 관련된 상상이라는 점에서 '예술만을 위한 상상'이라는 특징을 갖는다. 이와 같이 상상 활동의 주체에 따라 상상이 갖는 성격이 상호 차별성을 갖는 것으로 이해할 수 있다. 말하자면 그것이 적용되는 방식과 목표에 따라 차이가 난다는 의미를 함축한다. 하지만 상상력이 갖는 기능적 측면에 있어서는 어느 누구에게나 동일한 방식으로 작용한다. 그런 점에서 인간 사고의 가장 본질적인 능력 가운데 하나가 상상력인 것이다.

최근 다양한 분야, 특히 신과학[5] 운동 등의 변화에서도 알 수 있듯이

인식론에서의 새로운 흐름은 인간의 보다 근원적인 정신활동으로서의 '상상력에 대한 인식의 변화'와 맞물려 있다. 그 동안 평가 절하되어 왔던 상상력의 기능에 대한 재평가는 인간의 정신활동 가운데 가장 본질적인 능력이 곧 상상력이라는 평가에 따른 것이다. 그렇다면 어떠한 과정을 통해 상상력이 재평가 되었는지에 대한 논의는 필수적이다. 따라서 이러한 경향에 따른 논의를 통해 상상력을 어떻게 규정하고 있는지에 대해 다음 몇몇 논의를 통해 살펴보자.

첫째, 프로이트, 융 등의 정신분석학자, 캇시러와 같은 신 칸트주의자, 리꾀르와 같은 해석학자, 그 외에도 엘리아데, 코르벵, 바슐라르 등의 연구 성과에 따르면 상상력은 인식의 하위 개념이 아니라, 인간의 인식 활동에 있어서 그 무엇보다 근원적인 능력으로서 동시에 인간의 개념적 사유의 바탕에는 상상력이 자리하고 있다는 것이다. 특히 바슐라르에 따르면 인간의 상상력은 인간과 세계, 인간과 인간, 인간과 우주를 연결시켜주는 기능을 수행하며, 인간으로 하여금 존재의 근원에 대한 성찰로 이끄는 기능을 담당한다는 것이다.[6]

둘째, 상상력의 역할에 대한 바슐라르와 뒤랑의 논의에 따르면, 상상

력은 어떤 한계를 넘나드는 능력이라기보다는 일정한 틀을 지닌다는 것이다. 일정한 틀을 지닌다는 것은 사고 수행에 있어 상상력을 통해 재구성 혹은 재구조화의 기능을 수행하는 것과 함께, 그러한 상상력의 기능을 통해 한 유기체로서의 인간이 무의식적 충동의 층위와 그러한 생물학적인 본능을 둘러싸고 있는 문화적, 사회적 환경에 대해 포괄적이고 총체적인 기능을 수행한다는 것이다.[7]

셋째, 뒤랑에 따르면 합리성과 상상력은 대립적인 것이 아니며, 상상력 역시 나름의 합리성을 지닌다는 것이다. 이에 따라 합리성이라는 것 자체도 매우 다양한 관점으로 해석할 수 있다는 측면에서 그러한 해석의 가능성 역시 상상력을 근간으로 한다. 따라서 인간의 이성 활동이라는 것도 보다 폭 넓고 일반적인 상상력에 의해 제한될 뿐만 아니라, 이성 활동의 가장 중요한 부분을 이루게 된다.[8] 이와 같은 상상력에 대한 의미 있는 연구는 결국 인간의 인식능력에 대한 탐구를 이미지 및 상상력 중심으로 인도하고, 상상력에 입각한 새로운 인식론을 낳게 만들었다.

3. 상상력에 대한 인문학적 근거

3.1 정신의 내적 능력으로서의 상상력

고대 철학자들은 상상력을 단순히 환상이 아닌 인간적인 삶을 고양하는 예술 창작을 위한 기능이며 주관의 자발적인 능력인 동시에 신적 존재와 연관된 능력이라고 믿었다. 여기서 고전적 의미에서의 상상력은 허구적인 이미지를 만들어내는 공상(空想)과 구별되며 상징적 이미지를 창출하는 능력으로 이해할 수 있다. 이후 르네상스 시대를 거치면서 이러한 상상력 개념은 시학(詩學)에 국한하여 적용되어 왔던 것을 회화, 조각, 음악 등 다양한 예술 영역으로 확대하여 나타나기 시작한다. 말하자면 상징적 이미지를 창출하는 정신능력으로서의 상상력은 시대를 달리하며 환상(幻想)을 만드는 능력이 아닌 가능세계에서의 창조적 능력이라는 새로운 의미를 획득했다고 할 수 있다.[9]

플라톤은 상상력(phantasia)을 이미지를 형성하는(image-making) 능력으로 파악하고 있다. 그래서 실재와 닮은 것을 만들어 내는 모방과 구별하여

눈에 보이거나 마음에 그려지는 어떤 이미지를 만들어 내는 능력으로 상상력을 규정하고 있다. 하지만 중세를 거치면서 피치노(Ficino, Marsilio) 등에 따르면 상상력을 예술적 창조능력으로 파악하기 시작한다. 피치노의 상상력 개념은 기독교 신학 위에 플로티누스(Plotinus)와 아비켄나(Avicenna)에 의해서 해석된 플라톤 철학에서 출발한다.[10] 말하자면 플라톤이 상상력을 모방(mimesis)의 부정적인 관점으로 파악하는데 비해, 피치노는 상상력과 모방을 구별하고 판타시아(phantasia)에 긍정적이고 적극적인 의미를 부여하게 된다. 이러한 의미 부여는 그가 플로티누스와 아비켄나 등에 의해서 재해석된 플라톤의 관념론적 입장을 수용하여 적용함으로써 가능하게 된다. 그의 상상력 개념에는 플라톤, 아리스토텔레스, 플로티누스, 아우구스티누스, 아비켄나 등에 의해서 형성된 상상력의 의미들이 상호 결합되어 있는데, 이 때문에 그의 상상력 개념은 때로는 애매모호하게 드러나기도 한다. 이와 같이 비록 피치노의 상상력 개념이 그들의 연장선상에 있지만, 그의 상상력 이론은 그들의 입장을 보다 확장하여 발전시키고 있다.

플라톤에 따르면 상상력을 실재와 닮은 것을 만드는 참된 모방으로부터 구별하여, 실재하지 않는 가상(허구)을 만드는 능력으로 파악한다.[11] 이

러한 구분에 따라 이미지를 만드는 예술도 두 종류로 구별된다.[12] 하나는 '상(likeness)을 만드는 예술'이고, 다른 하나는 '유사상(semblance)을 만드는 예술'이다. 하지만 피치노는 이러한 구별이 가진 문제점에 대해 비판하고, 모든 예술 분야들은 진리에 대하여 근본적으로 동등한 지위를 갖는다고 주장한다. 결국 피치노는 상상력을 신적인 계시이자 이미지를 만들어 내는 능력, 즉 인간의 잠재된 능력의 발산으로 보고, 상상력을 우리가 마음대로 공상하는 능력이나 욕망에 근거한 자의적인 공상과는 엄밀하게 구분하고 있다.[13] 그래서 상상력은 정신의 눈으로 보는 능력으로서 그 무엇을 그려낼 수 있으며, 그러한 상상력은 예술의 기반이 되는 능력으로 이해할 수 있다.

예술가들에게 있어서 이미지를 통해 이데아(idea)를 파악할 수는 없지만, 상징적인 이미지를 통해 이데아를 제시할 수는 있다. 이는 시·공간적 세계의 가공적 실재성을 이미지화하여 그 반영 정도에 따라 정신의 눈으로 이데아의 이미지를 모방하는 것이다. 이는 곧 상상력을 통한 이미지는 곧 예술적 영감이라는 점에서 이성에 따른 추론적 사유와는 다르다. 그런 점에서 상상력의 기능은 직관을 통해 인지되어 형상화되는 것이다. 브루

노(G. bruno)에 따르면 상상력이란 자발적인 인식 능력으로서 미래를 예측하고 기획하는 인간의 능동적인 능력으로 규정하고 있으며, 듀이는 진정한 의미에서 경험이 가능하기 위해서는 상상력에 의해 비로소 주어진다고 언급하고 있다. 말하자면, 현재 주어진 경험이 의미들과 가치들에 의해서는 실재를 반영하지 않고, 이미지로서만 존재하는데 상상력을 통해 이로부터 산출된 의미들이 확장되는 경우에만 의식적인 경험이 가능하다고 밝히고 있다.[14]

결국 예술은 상상력의 소산이라는 점에서 물리적 대상 영역에 대한 작용이라기보다는 오히려 상상력의 작용인 것이다. 또한 상상력은 경험 외적인 방식을 통해 경험된 것을 재구성하는 능력이라는 점에서 예술의 모든 질료와 구성 성분들을 통일시키고 다양한 요소들을 하나로 통합하는 힘인 것이다.[15]

3.2 '정신의 언어'로서의 예술

예술 창작과 관련하여 앞의 논의를 통해 확인할 수 있는 것은 상상력

이 실재와 유사한 '닮음'을 만들어낸다는 의미 외에도 이미지를 새롭게 창출해낸다는 의미도 함축하고 있다. 물론 후자의 의미가 플라톤의 관점에서 상상력을 매우 부정적인 능력으로 파악하고 있기는 하지만, 상상력의 현대적 의미는 오히려 후자에 중점을 두고 있다. 현대 예술의 영역에서는 상상력이 감각 상을 자유롭게 변형할 수 있는 능력 이외에, 새로운 이미지를 형성하는 능력으로도 파악하고 있기 때문이다. 여기서 새로운 이미지를 만들어낸다는 것은 감각된 상들을 조합하거나 결합함으로써 새로운 이미지를 만든다는 의미뿐만 아니라, 나아가 감각된 것을 상징화 작용을 통해 또 다른 것으로 만든다는 의미를 함축한다. 이러한 상상력은 감각 상들의 임의적인 조합 또는 결합도 아니지만, 감각된 것을 무차별적으로 상징화하는 것도 아니다.

예술을 표현하는 언어는 상징으로써 그 상징은 형식을 지닌다고 수잔 랑어(Susanne. K. langer)는 지적하고 있다. 그런 의미에서 형식으로서의 상징은 곧 이미지로서 실체에 대한 가상의 대상인 것이다. 바로 이러한 가상의 대상이 표현된 형태가 곧 예술이다. 하지만 이 형식들은 반드시 감정이 개입하는 추상작용에 의해 드러난다고 수잔 랑어는 강조한다. 즉, 문학

을 문학으로 만드는 것은 언어적 논리성이 전달하는 추상으로서의 내용이
아니라, 표현이라는 형식으로부터 감정에 의해 추상화되어 지각되는 것이
다.[16]

　예술작품은 단순한 사물 자체와는 구분되며 사물이 갖는 또 다른 이미
지를 도출해 내는 것으로서, 그것이 상징이나 비유라고 하는 정신작용으
로 전환될 때, 때로는 오해를 불러일으키기도 한다. 하지만 상징화된 작품
에 대한 해석은 감상자가 작품을 정확하게 파악하고, 표현하는 전 과정을
꿰뚫는 작업이라는 점에서 이러한 해석은 정신적 과정이자 정신의 언어
라고 할 수 있다. 예술작품이 정신의 언어라면 이러한 정신의 언어로써 예
술작품에 대한 분석을 어떻게 해야 하는지에 대한 문제가 제기될 수 있다.
그러나 예술작품을 분석함에 있어 여러 가지 요소인 작품의 소재나 형태,
색, 의미, 그리고 상징 등이 있다. 이는 곧 작가의 정신을 표현하는 것으로
이 모두는 형용사로 표현된다는 점에서 그 해석에 있어 경우에 따라 서정
적으로, 신비적으로, 신화적으로 드러나기도 한다.[17]

　딜타이(W. Dilthey)는 "어떻게 타자의 개별적인 삶의 모습이 보편타당한
객관적 이해에 도달할 수 있는가?"라는 물음을 제기하면서 가능한 방안

으로 원작자를 그 자신이 이해하는 것 이상의 방식에 따른 것이라고 밝히고 있다. 그에 따르면 작품 해석이야말로 이해의 특수한 형태로서 외면적, 자연적 사실을 밝히고 해명하는 것과는 달리, 내면적이고 정신적 삶을 파악하는 과정이라는 것이다. 사실 우리가 다른 사람의 표정과 몸짓 또는 언어적 표현에서 그 사람의 마음을 알아차리는 것도 이러한 이해의 한 측면인데, 정신과학에서 이러한 이해의 방식을 일종의 기술(skill)로 보편화시켜 '표현의 기술적 이해'라고 보는 관점에 따를 경우 예술 작품의 객관적 이해가 가능하게 된다. 그러므로 참된 예술에 대한 이해는 타자의 개성 자체에 도취되어 안주하는 것이 아니라, 여기에서 드러나는 인간 존재의 가능성을 자신의 내면세계로 끌어들여 보다 풍부하게 재구성하는데 있다.[18]

4. 철학적 주제로서의 예술적 상상력

칸트는 『순수이성비판』에서 자연 개념을 해명함에 있어 어떤 사물의 목적 실현과 관련하여 그 존재 방식에 대한 판단을 위해 합목적성 개념을

도입하고 있다. 물론 자연이 이론 이성에 따를 경우 선천적으로 수학적, 물리적으로 파악되는 대상이기는 하지만, 예술에서의 반성적 판단에 의해서는 의미 있는 체계의 연관으로 드러나게 된다. 그러므로 자연에 대한 판단력에 합목적성의 원리를 상정하지 않는다면, 우리가 경험하는 그 자체로 자연을 인식할 따름이라는 것이다. 그래서 우리가 자연에 대해 언급할 때 순수이성 비판의 의미가 아닌 판단력 비판의 의미를 자연개념에 부과하게 되는 것이다. 칸트는 상상력과 오성의 유희에서 이론적, 개념적 판단과는 구별되는 미적 취미판단을 정립하고 있는데, 취미판단이야말로 이론적, 개념적 판단과는 엄밀히 구별되는 것으로 개념의 동일화가 아닌 개별자를 위한 공간, 즉 비동일성을 남겨둘 수 있다고 한다. 이론적인 것과 개념적인 것에 속박되는 한계를 극복할 수 있는 가능성을 보여주는 것이라고 할 수 있다.

예술은 독자적 세계이며 독자적 세계로 존재한다는 점에서 객관적 판단이 될 수 없다. 따라서 예술에 있어서의 상상은 작품 세계에 대한 자신의 입장을 표현하는 것이고 주관적인 자기 인식으로서 예술 세계에 대한 자신의 고유한 관계이며, 반성적 판단의 결과라는 점에서 순수한 자기의

식인 것이다. 상상력의 본질은 자발적 자유이며 자신의 감성적 경계를 허무는 능력이다. 미에 대한 추구로서의 예술에서의 미적 관념은 소유가 아닌 미(美)에 대한 희구인 것이다. 마치 죽은 자연에서 생명을 발견하는 것과 같이 고정관념 너머에 있는 또 다른 세계에 대한 관념적 감성은 상상력에 의해 확보된다.[19]

예술행위는 인간 감성에 관계되는 것으로 인간이 경험하거나 경험하지 않은 자연 현상들의 의미를 표현하는 일이다. 우리는 예술의 표현성에 대해 지적할 수는 없기 때문에, 그 표현에 대해 감지하거나 그렇지 않거나 할 따름이다. 조화가 이루어지지 않은 화음이나 언어, 형태 등에 대해서는 논증할 수 있지만, 인간 감정이나 관념이 작품 속에 추상화되어 표현된 것에 대해 추론할 수 없다는 점에서 무한한 해석의 가능성을 지닌다. 그러나 예술작품이 갖는 추상성은 특정 사실이나 이미지로부터 분리하여 인식되는 것이다.

추상적 사고는 본질적으로 접근하기 어렵고 기교적인 것이며, 기교적이지 않은 사고는 구체적 경험, 즉 유형의 사물에 결부되어 있는 것으로 간주 된다.[20] 에버하르트(J.A Eberhard)에 따르면 감정이나 감각은 그 의미

가 유사한 것으로 받아들일 수도 있겠지만, 감정과 감각, 이 양자를 엄밀하게 구분하면서 감정은 감각보다 더욱 폭넓은 의미를 지닌다는 것이다. 그는 우리의 모든 인식 활동은 느끼는 것(feeling), 표상하는 것(symbol), 생각하는 것(thinking)으로 구분하면서 이에 따라 영혼의 능력 역시 감정, 의지, 오성으로 구분하고 있다. 이에 반해서 심리학과 철학의 일치를 주장한 독일의 심리학자 테오도어 립스(Theodor lipps)에 따르면 감각이 감각기관을 통해 외부세계를 지각하는 것이라고 한다면, 감정은 인간의 내적인 것의 상황이나 움직임을 파악해 내는 것이라고 한다. 이러한 인간세계의 반성을 바움가르텐(Baumgarten, A. G.)이 감성적 인식이라고 한 것과 동일한 의미로 이해할 수 있다. 그는 비합리성의 근원으로 주관적 취미, 판단력, 천재, 위트 등을 꼽고 있다.[21]

칸트에 따르면 감정은 감각을 통해 즉각적으로 일어나는 것이라고 정의하고, 미적 판단의 문제에 있어 감정적 상태에 따른 문제는 이질성과 불균형이 있으며 때로는 매우 원초적이기 때문에 파악하기가 쉽지 않다는 것이다. 따라서 감정은 구체적이고 일상적인 실천 즉, 자기경험을 통해 드러나기 때문에 감정을 객관화하는 것은 쉽지 않으며 그 자체로서 존재할

수밖에 없는 것이기에 총체적으로 파악이 가능하다고 주장한다. 이를테면 기계적 시간이나 원형적인 구조에 따라 작용한다기보다는 열려진 경험에 의해서만 논의가 가능하다는 것이다. 그리고 칸트의 경험에 대한 인식은 시·공간의 직관에 의해 수용된 다양한 지각의 내용에 통일과 질서를 부여 하는 순수오성의 범주에서 구성된다고 한다.[22] 그러므로 모든 예술은 본질적으로 순수한 감정적 삶을 표현하는 것이고 그 원천은 자율성에 있으며 이러한 예술작품은 감정을 표현함에 있어 매우 포괄적인 문제라고 할 수 있다. 예술에 있어서의 감정 표현은 감수성이나 복잡한 두뇌작용의 구조로서 추상적 인식 작용이다. 그러므로 예술 관념이나 논리적 직관, 인식 등의 이해를 위해 논리적 표현으로 객관화할 수 있는 것이어야 하며 뛰어난 예술작품은 이러한 기능을 수행한 결과라고 할 수 있다. 이는 인간 감정이나 주관적 경험의 모습들, 이른바 내적 생명의 본질을 정식화하는 것이다.

또한 듀이에 따르면 경험으로서의 예술은 상상력에 따른 것이라고 보았다. 인간이 자연 또는 세계와의 상호작용을 통해 인간의 상상력이 개입되는 과정을 예술로 보았으며, 이는 곧 의미 실현의 근거가 마련되는 과정

인 것이다. 말하자면 축적된 경험을 예술에 투입시켜 새로운 의식을 산출해 내는 과정이다. 예술에서의 상상은 과거에 축적된 의미로서 인간과 자연세계와의 상호 작용을 통해 사건화 되어 나타나는 새로운 의식의 소산이다. 여기에서 새로운 의식의 소산인 생명력은 상상력을 통해 확장되며 목적 실현을 위해 자기존재를 확인시켜 주는 역할을 한다. 상상력이야말로 예술의 모든 질료와 구성물을 통일시키는 힘이자 다양성을 하나로 결집시키는 능력인 것이다.[23]

쉘링(Schelling)에 따르면 선험적 관념 체계에서 예술은 철학의 유일한 참된 도구인 동시에 기록이라는 것이다. 철학사에서 일반적으로 볼 수 있듯이 칸트나 헤겔에 있어 예술은 철학적 반성의 대상이다. 그러나 그의 선험적 관념론 체계에서 예술이란 철학의 유일한 참된 영혼의 도구이자 기록이라고 하면서, 또한 철학의 도구로서의 예술의 역할을 단지 철학의 대상에 한정시키지 않고 철학 활동의 가장 근본적인 요소임을 강조한다.[24] 이러한 철학 활동으로서의 예술의 역할은 쇼펜하우어가 세계의 본질을 직관하게 하는 예술을 형이상학적 활동이라 규정 하는 것과 같은 맥락에서 이해할 수 있다.[25]

음악에 있어서 상상력의 문제에 관심을 기울인 대표적인 인물로 한슬릭(E. Hanslick)을 들 수 있는데, 그에 따르면 우리가 음악을 들으면서 미를 인식하게 되는 것은 감정이 아닌 상상력이라고 주장하면서 감정미학에 대해 비판한다.[26] 음악이라는 예술의 경우 작품의 형식적 측면이 표현의 중요한 부분을 이루고 있으므로, 상상력이 발휘된 연주는 한 개인의 독창적이고 인상적인 연주를 만드는데 중요한 역할을 하며, 훌륭한 음악적 성취 또한 이룰 수 있을 뿐만 아니라 이를 통해 다양한 상상력이 개입될 수 있는 근거가 마련된다.

재현(再現) 예술에서는 상황이 제공되고 정서를 느낀다고 상상하는 작업이 요구되는 반면, 음악에서는 정서적 자극을 받고 정서를 느끼는 일에 대해 상상하면서 상황을 추측하게 된다.[27] 그래서 우리는 음악적 정서와 작곡가 삶의 역정을 연결시키고 싶어 한다. 이와 같이 표현을 이해하기에 가장 어려운 분야가 음악이다. 왜냐하면 음악은 모든 예술 가운데서 가장 자유스럽고 추상적이며, 속박 받는 정도가 덜하다는 점에서 상상력에 대해 가장 확대된 지평을 열어 줄 수 있기 때문이라는 것이다. 그러므로 음악은 통상 재현되는 것이 아니라, 형식적인 특성만을 보여 줄 따름이기 때

문에 음악의 정서적 표현 방식을 설명하는 것이 어려울 수밖에 없다.[28] 음악 작품의 형식적 특성이야말로 예술의 중요한 표현 방식이며, 이러한 표현 방식을 통해 작곡가, 연주자 그리고 감상자는 다양한 상상을 시도하게 되는 것이다.[29]

그런데 음악에서의 상상력이 미적 상상력의 한 측면이라고 했을 때, 미적 상상력에 대한 이해는 음악적 상상력을 이해하기 위한 조건이 될 것이다. 그렇다면 '미적 상상력'이란 무엇인가에 대해 바움가르텐의 미학에 따르면 미적 상상력은 감성적 인식을 바탕으로 한 인식적이며 한층 질서 잡힌 상상력으로 이해할 수 있다. 그런데 이러한 미적 상상력은 시대를 달리하면서 매우 다양한 형식으로 존재하는데, 이러한 미적 상상력의 다양성은 곧 예술의 역사가 다양할 수밖에 없다는 것을 의미하는 것이기도 하다. 이렇게 다양한 미적 상상력은 서로 다른 개별적 예술작품을 통해 드러나며, 그래서 개별적인 작품들의 존재가치는 이러한 다양한 미적 상상력에서 비롯된다는 점이다. 이는 곧 작품 평가에도 적용되는데, 우선 그 작품을 통해 시대나 사조를 보아야 한다. 말하자면 기존 틀 속에 작품을 맞추는 방식은 지양되어야 한다는 것을 의미하는 것이기도 하다. 왜냐하면 예

술 작품들을 감상하고 해석함에 있어서 가장 본질적인 요소는 미적 상상력에서 비롯되는 것이기 때문이다.[30]

5. 상상력과 그 적용의 문제

창의성의 근간은 곧 상상력에서 비롯된다는 점에서 결과로서의 창의성은 상상력을 전제로 한다. 일반적으로 창의성, 상상력, 창의적인 상상력이라는 개념이 혼용되는 개념들로 비쳐질 수도 있겠지만, 창조는 어쨌든 상상에서 비롯된다. 말하자면 사고의 성과로서 창조가 있는 것이 아니라, 창조는 상상 속에서 비롯된다는 것을 의미한다.[31] 그렇다면 상상의 내용에 따라 창의적인 성과가 제한되기도 한다. 이 말은 곧 상상력에 따라 창의성의 성과가 달라진다는 것을 의미하는 것이기도 하다. 이러한 관점에서 지금까지 창의성 계발은 대부분 상상력 훈련에 초점이 맞추어져 온 것이 사실이다. 그래서 창의성을 계발하기 위해서는 풍부한 싱싱력을 기르는 것과 함께 개인의 자유로운 상상을 방해하는 요소를 제거하는데 있다.

하지만 이와 같이 창의력과 상상력을 혼용하여 사용하는 것은 교육학적인, 즉 실용적인 견지에서 비롯된 것임에 분명하다. 그래서 실용적인 차원에서 창의력을 상상력과 혼용하여 사용할 경우 또 다른 문제를 낳을 소지가 있다. 이 점은 실용적 관점에서 얼마든지 그 해석이 가능하다는 것을 함축하기 때문이다. 따라서 실용적인 관점, 즉 교육학적인 견해에 따른 측면이 아닌 보다 본질적인 측면에서 논의에 접근하는 것이 무엇보다 중요하다. 그렇다면 상상력에 대한 교육학적인 관점이 아닌 철학적 접근을 통해 그 해결의 실마리가 제공될 뿐만 아니라, 실용적 목적에 따라 적용된 관행을 근본적으로 되짚어 보는 계기 또한 마련될 것이다.

결국 상상력이란 상(象), 곧 이미지를 재구성하는 능력으로 대상세계를 재구성하는 능력인 것이다. 물론 상상력의 작동은 일차적으로 감성의 영역 내에 포착된 감각 자료로부터 이루어지게 된다. 감각 자료라는 소재는 상상력을 작동시키게 되는 원천인 셈이다. 그렇게 보았을 때, 우리의 경험을 넘어선 것들에 대한 이미지는 인간의 인식범위를 넘어선 것으로 올바르게 상상력이 발휘되어 나타난 이미지라고 보기 어렵다. 세계에 대한 재구성은 상상력이 어떻게 발휘되느냐의 여부에 의해 결정된다. 따라서 경

험 데이터의 한계는 곧 상상력의 한계라고 볼 수 있다.

예술표현에서의 상상력은 경험된 지각에 의해 작용한다는 점에서 개별적인 예술세계는 상상력에 의해 창출된다. 상상력이란 우리 마음대로 공상할 수 있는 능력이 아닌 인간의 정신활동이며 시 · 공간을 넘어 새로운 이미지를 재구성하는 능력인 것이다. 그러므로 상상력은 이론적 인식이나 물리적 지각 또는 개념의 특성의 표현이 아니라 보다 자유로운 상태에서 구성되는 감각적 이미지들인 것이다. 따라서 예술에서의 상상력은 직접적인 실용성이나 객체적 현존성과는 무관한 방식으로 수용되어져 왔는데 오늘날에는 다양한 예술로서의 삶의 상상력을 활동에 이르기까지 적용되고 있다.

지금까지의 논점을 정리하면, 첫째 상상력의 역할과 기능에 관한 것, 둘째 예술에 있어 상상력의 출발은 정신의 내적 능력으로서의 상상력과, 정신의 언어로서의 예술의 형태로 드러나게 된다는 것, 셋째 비합리적인 것으로부터 탈출하고 개별적 세계로서 정신적 해방을 획득하는 것 그리고 삶 속에서의 예술적 적용은 상상력에서 비롯되는 것으로 요약할 수 있을 것이다. 따라서 예술에서의 상상력은 예술 활동의 토대가 되며, 감각, 이

성, 상상력으로 구분되는 인간 정신능력 가운데 상상력은 인간의 본성을 가장 잘 반영해 주고 있으며, 삶 속에서 예술적 상상력이 갖는 역할을 통해 현실적 생활에 적용하기 위해 예술에서의 상상력에 대한 보다 폭 넓은 접근이 필요할 것이다.

제4주제
미적 상상력과 창의성

1. 상상력이 갖는 의미

과학기술과 ICT를 기반으로 하여 산업과 문화를 융합하는 새로운 시장과 일자리를 창출하려는 박근혜 정부의 "창조경제"를 필두로 창의성과 상상력에 대한 관심이 이전과는 전혀 다르다. 기업들 역시 인문학적 상상력을 기반으로 한 제2의 스티브 잡스를 육성하기 위한 청사진을 앞다투어 발표하고 있다.

일반적으로 교육에서 창의성을 중요시하는 풍토는 어제 오늘의 일이 아니다. 아마도 교육에서 창의성을 중시하는 풍토는 창조, 창작, 발명, 고안 등과 관련되어 있기 때문일 것이다. 이는 창의성 교육을 통해 새로운 진보와 발전의 가능성을 확보할 수 있으리라는 기대 때문일 것이다. 하지만 여기에서 문제가 되는 것은 일반적으로 창의성과 상상력이 서로 연관성이 없다고 여기고 있다는 점이다. 만일 이를 있는 그대로 받아들인다면 심각한 상황 발생하게 되는데, 왜냐하면 "창의성은 도대체 어디에서 비롯되는가?"라는 물음에 대해 답변을 못할 수 있기 때문이다. 만일 이에 대해 답변을 하지 못한다면, '창의성'이라고 하는 구호에 그칠 공산이 크다는 점에서 명목 이외에 아무런 내용도 지니지 못할 것이다. 이 점은 교육 현장에서 아무런 근거 없이 창의성 교육이 이루어져야 한다는 당위성만을 제시할 뿐, 오히려 진정한 의미에서 창의성 교육을 가로막는 요인으로 작용할 것이라는 것은 충분히 미루어 짐작할 수 있다. "창의성은 어떻게 도출되는 것이며 그 원천과 조건은 무엇인가?"라는 물음에 대한 답변이 필수적이라는 점을 감안한다면, 그것은 인간의 핵심적인 능력 가운데 하나인 상상력에서 비롯된 것이라는 사실이다. 물론 상상력은 철학적 담론의

대상임에 두말할 나위가 없다.

가장 엄밀한 학문 가운데 하나인 과학에서도 상상력이 예술가들에게만 국한된 정신활동이 아님을 보여주고 있는데, 논리와 지식 같은 분석을 뛰어넘어 가설-연역적 방법론 등의 절차를 거치는 과학이론의 확립에 있어서도 무엇보다 중요한 가설의 수립 역시 과학적 상상력을 통해 제시된다.[32] 물론 예술에서의 창작활동은 상상력에서 비롯된다는 점에서 마땅히 창의성의 근거가 된다. 일반적으로 상상력이라는 말이 예술적 창조성, 독창성 등을 의미한다는 점에서 예술에서의 창작 역시 상상력 전제로 한다. 물론 예술에서의 창작 활동에서 무엇보다 중요한 상상(image)은 창조라는 의미가 직접적으로 적용되는 분야이기도 하다. 하지만 예술에서의 상상력은 예술가의 취미 판단을 통해 창작이 이루어진다는 점에서 미적 상상력이라는 개념이 적용된다.

이 글의 목적은 예술에서 창의성을 가능하게 하는 전제 조건으로서의 미적 상상력에 대한 철학적 근거에 대해 살펴보고 상상력과 창의성과의 상관관계에 대한 규명을 통해 그 적용이라는 측면에서 현대의 기술과 삶의 영역에 미치는 영향에 대해 논의하고자 한다.

2. 미학과 미적 상상력

2.1 미학의 개념

상위의 학문 분야로서 미(美) 그 자체에 대한 탐구로서 미학을 규정하고 있는 플라톤을 필두로 하는 서양의 전통 미학은 초월적 가치로서의 미에 대해 규정하고 있는 학문 분야이다. 미학이라는 말을 오늘날과 같은 의미로 처음 사용한 인물은 라이프니츠 볼프학파(Leibniz Wolffische Schule)의 A.G.바움가르텐이다. 근대 미학의 방향을 개척한 바움가르텐은 그때까지 이성적 인식에 비해 한 단계 낮게 평가되고 있던 감성적 인식에 독립적인 위상을 부여하면서 이성적 인식의 학문인 논리학과 함께 감성적 인식의 학문으로서 에스테티카(Aesthetica)라는 명칭을 부여하고 철학의 한 분야로 성립시켰다. 동시에 미(美)란 곧 감성적 인식의 완전성을 의미하는 감성적 인식의 학문, 즉 미학으로 규정하고 있다. 고전 미학은 어디까지나 미의 본질을 묻는 형이상학이어서 플라톤과 마찬가지로 영원불변하는 초감각적 존재로서의 미의 이념을 추구하였다. 이에 반해 근대 미학에서는 감성

적 인식에 의하여 포착된 현상으로서의 미, 즉 '미적인 것(das Ästhetische)'을 대상으로 한다. 이 '미적인 것'은 이념으로서 추구되는 미가 아니라 어디까지나 우리들의 의식에 비쳐지는 미인 것이다.[33]

2.2 미학과 미적 상상력

일반적인 의미에서의 상상력(imagination)은 외부대상으로부터의 자극이 내부적으로 활성화되어 창조적으로 사고하는 정신능력을 가리킨다. 그래서 그것은 순수하게 논리적, 추론적으로 사고하는 지성능력과는 달리, 외부 세계에 대한 정보를 받아들여 이를 재구성하는 우리의 사유능력인 것이다. 구체적 사유의 산물이 심상(心象), 곧 이미지라고 했을 때, 상상력은 '이러한 이미지를 형성하는 힘'인 것이다.

상상력이란 이미지와 불가분의 관계 속에서 표상하는 힘이므로 이미지는 그 힘에 의한 상상의 결과인 셈이다. 이미지는 이성적 사유에 있어서 객관적 인식을 가로막는 장애물일 수 있지만 그것은 '객관성의 축'과 대조되는 감성적인 '주관성의 축'에서 이루어지는 능력일 수 있기 때문에

지적, 논리적 가치를 지니기보다 미적, 예술적 가치를 지닌다. "모든 예술의 원천은 상상력이다."라고 하여 예술의 근거이자 생명을 상상력에서 찾았던 19세기 미술평론가 보들레르의 주장 따르면 미적 상상력이 없는 예술은 불가능하다는 것이다.[34] 따라서 이미지를 산출해 내는 능력으로서의 상상력과 미학과의 연계성은 필수불가결한 측면이 있다. 그렇다면 '미적 상상력'이란 무엇인가? 바움가르텐의 미학에 따르면 미적 상상력은 감성적 인식을 바탕으로 한 인식이라는 점에서 한층 질서 잡힌 상상력으로 이해할 수 있다. 그래서 예술가들은 '자신의 내면을 들여다보면서 경험의 경계 너머로 자유롭고 무한하게 상상할 수 있는 능력[35]'을 가지고 미적 대상에 주목하여 미의식을 작동시키고 반응하게 된다. 이런 인식들은 의식 속에 누적되어 내부적 욕구와 반응하여 시각적으로 표상될 때 어김없이 미적 상상력을 촉발시킨다. 이 때 자신의 조형의지를 만족할만한 정도의 시(視)지각으로 펼쳐 놓는 힘이 바로 미적 상상력인 것이다.

이러한 미적 상상력에 따라 오감을 작동시키며 직관에 의해 자신의 관심사에 반응하며, 그것을 시각적으로 표상하게 된다. 예술가의 미적 상상력은 지각대상에 즉시 반응하여 '지각을 표상'하기도 하고, 과거에 지각된

대상을 기억에 의해 재생시켜서 '기억을 표상' 하는가 하면, 과거에 지각된 여러 요소를 자신의 주관에 의해 조합시켜 '상상을 표상' 하기도 한다. 이와 관련하여 1824년에 낭만주의 화가 들라크루아는 다음과 같이 주장하고 있다.

"다른 사람들에게는 보이지 않는 것을 보이게 만드는 것, 또는 원하는 경우에는 결국—유기적인 기능을 가진—똑같은 것에도 이르게 되는 것은 오직 상상력뿐이다. 예술가의 임무는 자신의 상상력으로부터 자연과 자연의 작용을 표현하는 수단을 이끌어내고, 그 수단을 자기 자신의 기질을 따라 표현하는 것이다.…소박한 영감의 한 터치가 어떤 것보다 더 낫다.…가장 뛰어난 예술작품이란 예술가의 순수한 상상력을 표출한 것이다." [36)]

이에 따르면 미적 상상력이 원천이 되어 그 예술성을 유지하는 것으로 받아들일 수 있다.

2.3 미적 상상력과 그 적용

대상 세계에 대한 미적 상상력이 다양한 것만큼이나 그에 따른 예술의 역사 역시 다양할 수밖에 없다. 말하자면 상상력의 다양성은 곧 예술의 다양성을 가져오게 된다는 의미를 함축한다. 또한 시대적 미감의 변천에 따라 미적 상상력의 발현 또한 다를 것이기 때문에 시대를 반영하는 역사도 달라지게 된다. 현대미술을 사례로 들자면 서구의 근대화가 본격화 되면서 권력의 절대화가 약화되자 미술가들을 억압해 온 조형욕구도 그만큼 다양하고 자유롭게 표출된다. 낭만주의 미술의 등장이 그것인데 그들은 자신의 관점을 동원하여 포착한 생생한 데이터들을 자신의 세계관에 따른 예술의지와 창의적인 상상력을 동원하여 자유롭고 무한하게 표상하고자 했다. 또한 디오니소스적 격정과 광기어린 영감, 대자연에 대한 외경심과 우주에 대한 신비감, 인간의 삶에 대한 고독과 고뇌, 죽음에 대한 비애와 비감, 시간과 영원의 불가사의에 대한 숭고와 경외감, 존재와 초월의 비의에 대한 신념과 신앙 등이 그것이다.

20세기 현대미술에서의 미적 상상력의 진화는 더욱 가속화 되어 시간

성을 무시하고 욕망의 자유로움에 의하여 미적 상상력의 발휘는 더욱 세밀하게 분화하기 시작한다. 왜냐하면 욕망은 권위, 부와 명예, 관습과 규율, 원리와 원칙, 그리고 합리와 보편, 그 어떤 것에 대해서도 종속되어 있지 않기 때문이다. 그럼 점에서 폭발적인 변화 역시 가능하고, 그에 따른 양식의 파괴가 보다 본격화되기 시작한다.[37]

3. 상상력과 창의성과의 상관관계

미적 상상력이 어떻게 발휘되느냐에 따라 그 산물이 결정된다는 것은 상상력에 따라 창의성[38]에 있어서도 차이가 나게 된다는 것을 의미한다. 왜냐하면 상상력은 창의성의 전제 조건이자 그 근거가 되기 때문이다. 더욱이 1950년 길포드가 창의성이란 개인의 타고난 특성이기보다는 계발 가능하다는 견해를 제시하기 전까지는 창의성이란 음악이나 미술 분야의 소수 특정인이 지닌 뛰어난 능력을 의미했다. 이는 존재하지 않는 실체를 상상하고 그것이 실현되게 할 수 있는 대상이 극히 제한적이라고 여겼기 때

문일 것이다. 미적 상상력을 상상력의 범위에 포함시킬 경우 공상과 같은 경우도 제한적으로 상상력의 범주에 넣을 수 있다는 의미로도 받아들일 수 있다.

그러나 이제는 일반적인 영역에서까지 상상력의 범위가 넓어졌고 창의성 역시 선천적인 요인이 아니라는 생각이 지배적이다. 이와 같이 상상력과 창의성은 밀접한 관련을 맺고 있지만 상상력이 풍부하다고 해서 반드시 그 산물로서 창조적 결과가 산출되는 것은 아니다. 즉 창의는 반드시 그 원인으로서 상상이 선행 되지만 반대로 상상력의 결과가 창조적 산물과 반드시 일치하는 것이 아니라는 것을 의미한다. 만약 머릿속에만 머물고 그에 대한 실행 단계를 거치지 않을 경우 그것은 상상에만 머물 따름이다. 반면 창의성은 새로운 방법으로 사물을 보는 능력과 경험으로부터 확보된 데이터를 새로운 상황과 연결하고 기존의 한계, 즉 전통적인 방법의 한계를 넘어 새로운 것을 형성해 내는 것을 말하며, 또한 주어진 정보 이상을 확보하는 것이라는 점에서 독창적인 것을 창조해 내는 활동이라고 할 수 있다.

창의성이 상상력을 전제로 창조적인 결과물을 만들어 내는 활동이라

고 했을 때, 상상력은 가능세계와는 다른 불가능한 세계를 그려 낼 수도 있다는 측면에서 둘 사이는 확연히 구분된다. 다시 말해, 창의성은 풍부한 상상력을 전제로 특별한 기능과 지식, 고도의 동기와 노력을 통해 실현되는 일의 '결과'에 해당하며, 상상력이란 창조를 위한 하나의 도구이자 방식이며 또한 일의 '과정'에 해당되는 능력이라고 할 수 있다. 이와 같이 창의성을 발휘하기 위해서는 풍부한 상상력이 전제되어야 함은 물론이다. 그렇게 보았을 때 상상력과 창의성은 상호 상보적인 관계에 있는 것으로 이해할 수 있다.[39]

그래서 상상력을 창의성의 본질적인 요소로 간주하며 '창의적 상상력(creative imagination)'이란 용어를 사용한 오스본(Osborn)에 따르면, 창의성을 상상력 또는 창의적 상상력이란 개념으로 사용하고 있다. 말하자면 사고의 성과로서 창조가 있는 것이 아니라, 창조는 상상에서 비롯된다는 것을 의미한다. 따라서 상상의 내용에 따라 창의적인 성과가 차이 나고 제한되기도 한다.

4. 상상력과 그 적용의 문제

오늘날 지식융합사회에서 요구되는 상상력 역시 여러 가지 이미지들의 결합을 통하여 제3의 새로운 의미를 창출하는 창조적 상상이다.[40] 미적 상상력의 결과로서 창조적 예술작품을 넘어, 실생활에 적용되는 현대의 창조적 융합은 오늘날 중요시되는 사용자 중심의 패러다임의 발현, 즉 창조적 상상력에서 비롯된 것이다. 다양한 데이터와 자신의 내적 능력으로 이들 이미지들을 결합시킴으로써 그 모습과 이미지가 변신하여 새로운 이미지 통일체를 만들어 내는 것이다.

기술 집약체인 스마트폰이나 타블렛 같은 융합된 정보기술 매체에도 근본적으로 미적 상상력의 산물로서 새로운 상상이 구현된 성과물이라고 할 수 있다. 1987년 애플컴퓨터는 'Project 2000'이란 대회를 개최하여 연구팀들에게 13년 후 2000년이 되면 컴퓨팅 기술발전으로 인해 보다 세부적인 내용을 구체화하여 우리가 상상한 것이 현실적으로 구현될 것이라는 발표를 진행하였다. 이 때 "TABLET : The Personal Computer of the Year 2000" 이라는 논문을 통하여 6명의 학생들은 태블릿 컴퓨터의 개념

및 외관을 상상하고 구체화된 디자인을 일리노이 대학에서 발표하였다. 논문에 삽입된 태블릿 컴퓨터의 외관디자인과 충전기, 펜 등의 기능들에 대한 상상이 들어간 그림은 실제 2009년도에 구현된 아이패드의 모습과 유사하다.[41] 미래에 대한 상상을 통해 하드웨어와 소프트웨어를 생활 속에 접목시켜 창조적 결과물로 현실화시킨 것이다. 이는 단순히 기술의 발달에 따른 결과나 단순한 발전가능성을 넘어 인간의 내면적 욕구로부터 비롯된 미적 상상력이 상호 융합되어 나타난 결과인 것이다. 해외에 많은 IT 글로벌기업들은 오래 전부터 미래비전 영상을 제작하여 발전된 유무선 융합기술이 구현된 생활 속에서 자사의 기술전략 및 개발로드맵의 방향을 영상 제작을 통해 가시화하고 기술력을 통해 속속 드러나고 있다.

미래학자들은 미래는 예측하는 것이 아니라 함께 상상하고 만들어 나아가는 것이라고 한다. 구체적인 꿈을 실현하기 위한 도구로서 기술이 적용된다는 측면에서 상상력이 기반이 되어 관습적, 전통적인 것에서 탈피하여 혁신적인 새로운 결합과 전통적인 사회적 가치를 확보하고 창의적 성과로 드러나게 되는 것이다. 결국 창의적 상상력의 유무에 따라 기술의 발전과 미래사회의 개인, 기업, 그리고 국가의 경쟁력 역시 좌우될 것이

다. 이 모두 우리의 상상력에서 비롯된 산물인 것이다.

5. 나가는 말

낭만주의 이전의 철학자와 사상가들은 '상상력'의 실체를 인정하면서도 그것을 인식의 미미한 요소로 보거나 인식의 장애로 보는 관점으로 인해 그 가치에 대해 주목하지 못하였다. 하지만 근대를 거치면서 홉스, 흄, 칸트 등과 같은 철학자들에 의해 상상력의 가치가 재평가됨으로써 낭만주의와 같은 예술적 활력의 시기를 거쳐 오늘날에 이르기까지 모든 인류 문명의 발전과 변화의 원동력이 상상력의 산물임을 알 수 있다.

물론 상상력이 인간이 갖는 핵심적인 능력이면서도 때로는 지극히 주관적일 수 있다는 점에서 독자적인 세계를 구성하는 능동적 성향을 갖기 때문에 현실에서 출발하지만 현실에 구애를 받지 않는다. 특히, 예술에서의 상상 작용은 새로운 형태와 새로운 창조를 가능하게 한다는 측면에서 발전과 원동력인 동시에 미래지향적 가치를 창출하는 힘인 것이다. 물론

그러한 창조의 원천으로서의 상상이 풍부하면 풍부할수록 그 결과 또한

얼마든지 풍부할 것이다.

　인간은 상상력에 의해 과거를 재생시키는 동시에 미래를 상상할 수 있

다는 점에서 현재의 교두보가 된다. 따라서 제한되고 국한된 범위에 머무

는 의미로서가 아닌 실제적이면서도 현재를 변화시켜 새로운 것을 가능하

도록 하는 미적 상상력은 인류문화의 변화의 원동력인 것이다. 그런 점에

서 지식융합사회에서 그 융합이 강조되면 강조될수록 미적 상상력은 통섭

과 창조적 융합의 촉매로 작용할 것이다.

제5주제
회화예술에서의 상상력

1. 창조적 활동으로서의 회화예술 활동

인간은 자연을 관찰하면서 자연에 대한 아름다움을 느끼고, 관찰을 통해 구체적인 형태를 지각함으로써 예술미를 구현하고, 또한 자연의 아름다움에 대한 반영으로써의 조형 예술을 추구해 나간다. 여기에서 조형의 예술적 아름다움 중 하나인 회화는 여러 가지 선(線)이나 색채(色彩)로 평면상에 형상을 그려낸 것이라고 규정할 수 있다. 회화는 조각 · 공예 · 건축

등 다른 조형예술 분야와 마찬가지로 예술적 창의성과 미의식의 대표적인 구현체의 한 전형이라고 할 수 있다. 여기서 예술적 창의성은 곧 상상력에서 비롯되는데 이 말은 상상력을 전제로 하지 않는 창의성은 존재하지 않는다는 의미를 함축한다. 그래서 상상력은 기존에 존재하지 않던 것을 새롭게 만들어낸다는 것을 의미하기도 하지만 기존의 것을 새로운 관점에서 바라보고 더 나은 방향으로 개선해나가는 것이기도 하다. 상상력을 근간으로 하는 창의적 발상은 특히 회화를 포함한 조형예술 분야에 잘 적용된다. 그리고 이는 창조활동과 관련되며 대상에 대한 미적 감성 작용과 깊은 연관성을 지닌다. 회화예술 활동을 창조적 활동이라고 했을 때, 이러한 회화 활동과 상상력 간의 관계에 대한 고찰은 필수적이다.

우선 회화예술을 이해하기 위해서는 인간의 창의적 발상과 직접적인 연관성을 갖는다는 점에서 인간의 본성에 대한 이해를 전제로 한다. 그렇다면 인간의 본성에 대한 이해는 여전히 철학적, 예술적 주제에 속한다는 점에서, 특히 인간의 감성을 표현하는 회화예술에서 그 성과를 기대하고 있을지도 모른다. 회화예술은 인간과 세계를 이해하는 한 방식임에 분명하다. 그런 측면에서 회화예술은 인간과 인간, 인간과 세계와의 소통을 전

제로 하는데, 소통이 주관적인 것을 상호-주관적인 것으로 엮어내는 과정이라고 했을 때, 회화예술 역시 이러한 점을 반영하고 있음에 분명하다. 주관적인 것을 상호-주관적인 것으로 혹은 객관적인 것으로 도출해 내는 능력이 다름 아닌 상상력인 것이다. 따라서 상상력과 미적 상상력에 대한 고찰은 필수적이다. 게다가 예술에서의 상상력에 대한 논의를 기반으로 한 실천적 적용 또한 요구된다. 본 논의에서는 철학에서 일관되게 제기되어 온 상상력과 관련된 논의에 대해 고찰하고, 그러한 철학적 성과를 바탕으로 '상상력'을 그 적용이라는 측면에서 회화예술에서 어떻게 적용되고 있는지에 대해 탐구하고자 한다.

2. 예술에서의 상상력

인간에게 있어 상상하는 능력이야말로 인간과 여타의 동물을 구별해 주는 핵심적인 능력이라고 할 수 있다. 오늘날 과학 기술의 발달로 인해 상상력을 평가 절하하는 경향이 있지만 결코 그렇지가 않다. 오히려 과학

기술의 진보를 가능하게 하는 힘은 바로 상상력에서 비롯된다는 사실이다. 자신이 상상한 것을 생생하게 구현해 낼 수 있는 실질적인 능력이 바로 상상력인 것이다. 말하자면 상상하는 능력은 곧 기존에 없던 것을 가능하게 하는 추동력이라고 할 수 있다.

상상력은 또한 예술에서 창조의 원동력으로서 중요한 의미를 갖는다. 사실상 전통적인 의미에서 상상력은 주로 인식론적 관점에서만 논의가 이루어졌을 뿐, 예술 창작과는 무관한 개념이었다. 「국가」에서 플라톤은 예술을 모방으로 규정하면서 그 규정의 원리를 엄격한 주지주의에 두었고 예술의 평가도 철학이라는 척도로써 가늠하려 했다. 플라톤은 예술창작의 원동력으로서의 상상력 내지는 미적 체험의 문제는 직접적으로 언급하지 않았지만 모방으로서의 예술개념을 설정하고 그것은 뮤즈신과 인간의 '영적인 교섭', 즉 영감이라 불리는 체험 속에서 차원 높은 미학적 관념을 창출한다고 보았다. 다시 말하자면 예술 창조에 있어서 상상력을 인간의 중요한 인식 능력으로 인정하지는 않았으나, 사실 영감을 가능하게 해주는 능력으로 받아들이고 있다.[42] 이후에도 상상력은 인간 인식에 관한 능력으로 지속적인 논의의 대상이 되었다. 하지만 근대에 와서 순수 예술에 관한

논의들이 활발하게 전개되면서 상상력은 예술 창조를 위한 중요한 능력으로 언급되기 시작했다. 현대의 예술은 장르에 따라 그 영역만큼이나 그 유파도 다양하며, 또 각 유파마다 주장하는 예술이론 또한 다양하다. 유파의 다양한 이론과 비평을 하나의 관점에 따라 제시한다는 것은 어떻게 보면 거의 불가능하다. 과거의 예술관에 따라 규정된 담론으로부터 이후 예술이 어떻게 일탈하고 있는지를 감안했을 때, 이러한 현대예술이 갖는 일탈의 근거는 바로 상상력에서 비롯된다.

인간의 상상 활동은 매우 다양한데 그 중에서도 위에서 언급했던 과학분야와 예술분야의 경우 그 상상 활동에 있어 차이가 난다. 과학자의 상상 활동은 실재(reality)에 대한 탐구에 따른 법칙의 발견, 이론의 수립이 주가 되기 때문에 그들의 상상은 다른 상상 활동보다도 객관성과 보편성에 초점이 맞추어져 있다. 반면, 예술가의 상상은 그들 스스로의 욕구와 감정, 사상, 가치 등과 관련된 상상이라는 점에서 '예술만을 위한 상상'이라는 특징을 갖는다. 하지만 가설을 수립하는 단계에 있어서는 과학에서의 활동과 예술에서의 활동이 서로 다르지 않다. 왜냐하면 그것은 양자가 모두 상상력을 기반으로 하여 가설을 수립하기 때문이다. 그런데 과학기술

에 기반 하여 하나의 문화로 드러나는 것은 인간의 창조적 충동의 본성에서 비롯된다. 이는 표현에 있어 이성과 감성 이 두 가지 능력을 동시에 수용함으로써 그 기반이 마련될 수 있다는 것을 의미한다. 물론 양자가 매우 이질적인 것으로 비쳐지기도 하지만 창의성이 발휘된다는 측면에서는 결코 그렇지 않다. 감성에 기반 한 관념은 합리성에 기반 한 관념과는 상반된다. 물론 감성과 이성은 인간에게 있어 선천적으로 타고나는 능력이다. 그런 점에서 특히 예술의 경우 상상력을 통한 창조적 발상은 '취미 판단'과 연관된다는 점에서 이성과 감성 양자가 갖는 능력이 상호 조화된 상태로 발휘될 때 가능하다.

예술을 가능하게 하는 근거가 무엇인지에 대한 답변에 있어 과거나 지금이나 명료하게 해명하기가 쉽지는 않지만, 상상력에 기반 한 발상을 통해 예술에서의 새로움을 창출해 낸다는 점에 있어서는 의심의 여지가 없다. 그런 점에서 예술과 상상력은 상호 불가분의 관계를 갖는다. 상상력을 통해 예술의 다양성이 확보됨은 물론 과거와 현재 그리고 미래를 연결시켜주는 힘인 것이다.

3. 회화예술에서 상상력이 갖는 의미

회화예술에서의 창조는 상상력을 통한 발상의 전환에서 비롯된다. 상상은 과거의 경험으로 얻어진 심상(心像)을 새로운 형태로 재구성하는 정신 작용을 의미하며 회화예술에서 창조적 발상을 위한 조건인 동시에 개인의 관념과 보편성의 결합이라고 할 수 있다. 우리는 상상을 공상(空想)과 유사한 것으로 받아들일 수도 있겠지만 결코 그렇지 않다. 상상은 우리의 경험을 토대로 수행되는 일련의 활동인 반면, 공상은 우리의 경험을 전제로 하지 않는다는 점에서 서로 다르다. 그래서 상상은 현실적으로 구현되는 것이라고 한다면 공상은 구현될 수도 그렇지 않을 수도 있다. 이를 예술 활동에 적용할 경우 지적 창조로서의 상상력에 대한 올바른 이해가 선행되어야 한다는 것을 의미하는 것이기도 하다. 플라톤에 따르면 상상력은 인간의 여러 인식 능력 가운데서 저급한 인식능력으로 간주한 반면, 아리스토텔레스는 상상력에 대한 체계적인 이론을 수립하고 그 역할에 대해 매우 중요한 의미를 부여하고 있다. 홉스는 상상을 쇠퇴한 감각이라고 불렀으며, 데카르트는 상상, 이성 그리고 지각 사이의 중요한 역할을 수행하는

능력으로 규정하고 있다. 그러나 현대적인 의미에서 체계적인 상상력 이론을 전개한 철학자로 흄(D. Hume)과 칸트(I. Kant)를 꼽을 수 있다.

흄은 모든 지식은 경험에서 비롯된다고 주장하면서 마음의 내용, 곧 지각을 인상과 관념으로 구분하고 있다. 인상은 기억 또는 상상력에 의해 관념으로 재생되고 상상력은 기억과는 달리 관념들을 임의로 분리, 결합시키는 능력으로 간주한다. 상상력은 특정한 원리에 따라 단순 관념들을 결합시키게 되는데, 이에 따라 형성된 복합 관념 중의 하나가 실체라는 관념이다. 어떤 실체에 대한 우리의 관념은 개별적인 단순 인상에서 비롯된 단순 관념들이 서로 결합하여 특정한 복합 관념을 이루고, 여기에 우리는 특정한 개념을 부여하게 된다. 이 때 단순 관념들을 결합시켜 하나의 복합 관념을 만드는 것이 바로 '상상력'의 역할이다. 상상력 자체가 인상을 만들어낼 수는 없지만 인상이나 관념을 자율적으로 결합하고 분리할 수 있는 능력을 갖는다는 점에서 창조적이다.[43] 이러한 연상 작용 역시 상상력에서 비롯된다. 이는 '지각적 추론'에서 크기, 운동, 공간, 형태 또는 색채와 같은 감각적인 성질 사이의 관계 조작을 포함하는 창조적 작업으로서 회화예술 제작과정의 발상을 가능하게 해주는 능력이 종합적 구성능력으

로서의 상상력인 것이다.

　우리는 칸트 철학을 '초월 철학(transzendental Philosophie)'이라고 명명한다. '초월적'이라는 말은 경험에 넘어서는 동시에 경험 인식의 가능성과 관련되는 사태를 지칭할 때 쓰이는 말이다. 칸트 철학을 초월 철학이라 할 때, 이는 경험 인식을 가능하게 하는 조건을 탐구하는 철학이라는 의미를 함축하고 있다. 칸트에 따르면 다양한 대상들에 대한 표상이 외부의 대상 세계에서 비롯되든 내적 관념에서 유래하든 언제나 감각을 통해 우리에게 주어져야 한다는 것이다. 감각을 통해 주어진 것들이 경험의 대상이 되기 위해서는 상상력에 의해 하나로 모아져 묶여야 하는데, 이것은 선험적 자아가 감각인상에 보편적 개념, 곧 범주를 적용함으로써 지식을 구성하는 것이며, 이는 감각이 부여한 관념들을 상상력으로 종합하는 가운데서만 생겨나게 된다. 그래서 그는 『순수이성비판』에서 '상상력에 의해 감각적 경험이 사물에 대한 현상적 지식을 제공한다'고 언급하고 있다. 따라서 "상상력에 의해 감각적 경험이 사물에 대한 현상적 지식을 제공한다." 는 말은 회화예술의 영역에서 상상력이 감각직 경험에 의해 어떤 과정을 거쳐 결과물이 되어 나타나는지를 보여준다고 할 수 있다.[44]

회화예술에서 창의성의 전제 조건으로써의 상상력 이론을 제시하는 것과 함께 인식 조건과 결부되어 상상력의 역할에 따른 창의성 발휘의 가능성은 회화예술에서 그 적용이라는 측면에서 매우 중요하다. 예술에서 상상력이 갖는 역할을 염두에 두었을 때, 예술은 인간과 세계를 모방한다기보다는 '상상력'을 통해 그 세계를 꿰뚫는 것이며 이를 통해 미적 형식을 재구성하고 그 본질을 재규정하는 것이라고 할 수 있다. 창조적 상상력은 인간과 대상세계에 대한 통찰력이자, 예술 활동에서 사물과 현상들에 대한 표상을 가능하게 하는 원동력으로서 진정한 의미에서 회화예술 활동의 세계로 인도해 주는 능력으로 이해할 수 있다.

4. 상상력에 기반 한 회화예술 활동

작품 감상의 측면에서 예술적 상상력은 그림 감상의 과정에 작용하는 사고 활동으로서 그림의 조형요소나 원리를 보았을 때의 직관적 인상이나 느낌과, 그러한 인상이나 느낌이 생기게 된 이유를 마음속에서 언어화하

는 과정이라고 할 수 있다. 나아가 그림 속의 특징을 찾고 특징간의 상호 연관성을 중심으로 관계 짓는 활동을 통해 회화에서 의미하고, 추구하는 것을 찾고 내면화하는 과정 역시 상상력을 통해 이루어지게 된다.[45]

예술가들은 자신만의 고유한 재료, 기법, 독특한 개성으로 자기 정체성을 강조하게 되고 개인적 양식을 새롭게 창출해내기도 한다. 이러한 오랜 과정을 통해 문화예술의 한 양식으로 자리 잡게 되고, 이러한 다양한 표현 수단은 현대사회의 창의성과 혁신성을 추구하는 경향으로 나아가게 된다. 특히 20세기 이후 기존의 리얼리즘에서 새로운 이미지로서 팝아트, 옵아트, 추상적 표현에서부터 각종 재료에 개방성을 띠게 되어 과학기술을 이용한 미디어 아트는 상상력에 기반하여 개념미술의 새로움을 창출해내게 되는 것이다. 이러한 양식의 진보는 회화예술이라는 일반적 개념에서 사물의 아이디어로 변화하기까지 한다.[46]

추상회화는 눈에 보이는 실상을 있는 그대로 표현하는 것이 아니라, 어떤 대상이 갖는 가장 궁극적인 본질을 파악하여 기호나 상징으로 표현하는 예술로서 인간의 순수한 정신을 드러내는 예술이다. 이러한 추상회화의 맥을 낭만주의 작가들은 문학이나 역사적인 사실에서, 시적인 면이나

극적인 장면을 통해 드러나게 되는데 이는 예술에서의 상상력을 통해 그 가능성이 확보되는 것이다. 이러한 상상력을 통해 작가 자신의 주관적인 감정을 표현하기도 하고, 풍경화에서도 눈에 보이는 것 뿐 만 아니라 내면의 세계를 작품에 투영하게 된다. 특히, 표현주의 작가들은 그림의 소재나 표현 방법에서 특이하게 원시적이고 거친 색채의 표현으로, 대상에 대한 본능적인 감정을 담아 채색하고 사물의 실제적인 표현보다는 주관적인 자신의 감정과 인간의 보편적 내면을 드러내기 위해 대상을 왜곡하고 과장된 묘사를 하기도 한다. 예술에서 미적 상상력이 발휘되는 측면을 구체적인 사례를 통해 제시하면 다음과 같다.

회화의 영역에서 우연에 내맡기는 작업을 하는 경우가 있는데, 그 대표적인 인물이 미국 추상표현주의 작가인 잭슨 폴락(Jackson pollock)[47]이다. 폴락은 캔버스를 바닥에 놓고 막대에 페인트를 묻혀 캔버스 위에 흘리는 방식으로 작업을 수행하는데, 이를 '드리핑(dripping)' 이라 한다. 여기에서 물감이 캔버스에 떨어져 어떤 형상을 만들어 낼지는 철저히 우연에 맡겨질 수밖에 없다. 그렇게 나온 작품은 혼돈의 상태를 보여주게 된다.

그런데 여기에서 제기되는 물음은 과연 전적으로 우연적인 예술이 존

재할 수 있을까? 그렇지는 않을 것이다. 왜 그런가? 우연히 발생한 여러 경우 중에서 하나를 고르는 것은 어차피 예술가의 과제로 남기 때문이다. 언뜻 보기에 폴락의 작품은 철저하게 우연의 산물로 보인다. 하지만 그가 단순히 물감을 뿌리기만 한 것일까? 그 역시 뿌려진 물감의 형상을 보고, 다음은 어디에 물감을 뿌려야 할지 계산을 했을 수 있다.[48] 여기에서 '우연'은 상상력의 개입을 통한 가치의 전환을 의미한다. 기존의 질서를 부정하고 파괴하는 일련의 행위가 도구적 이성에 기반 할 경우 스스로 자가당착적인 상황으로 귀결되기 때문에, 새로운 방법론으로서의 '우연'의 효과를 요청하게 되는 것으로 이해할 수 있다.

평면에 색채들이 모여서 하나의 어떤 질서를 이루는 것을 회화에 대한 최소한의 정의라고 했을 때, 평면이라는 표현이 암시하듯이 미학에서는 회화를 오래전부터 '거울'로 비유해 왔다. '거울'이라는 비유에 비추어 회화에 대해 일반적으로 두 가지 관점이 있을 수 있는데, 인간의 작품은 우주를 반영한다는 모방론이 그 하나라고 한다면, 다른 하나는 우주와 그 재현에 있어 깊은 거울에서와 같이 인간의 감정, 욕망, 정열 등을 반영한다는 일종의 표현주의인 것이다.[49]

추상회화에서의 '발상'은 어디에서 시작되고 어디에서 끝이 나는지 알수 없고, 다양한 기법과 재료들로 또는 오브제를 사용하여 계산된 '필연'이 될 수도 있고 즉흥적인 '우연'이 될 수도 있다. 시작과 끝을 알 수 없듯이 전달하고자 하는 메시지가 무엇인지 감상자들로 하여금 알 수 없는 의문들을 남기게 한다. 이 모든 것이 미적 상상력에서 비롯된 것임에 분명하다.

우리의 상식에 따르면 예술가는 천부적인 능력의 소유자로서 세상에 존재한 적이 없던 것을 새로이 창조해야하는 것으로 비쳐진다. 그리고 이것만을 우리는 예술작품의 범주에 편입시켜 왔다. 하지만 단토의 경우에 있어 단순한 사물이 예술의 형상을 목도(目睹)하고 당황한 것과 마찬가지로 현대의 대부분의 작품은 우리를 당혹케 한다. 어떻게 소변기가 작품이 되고 상품 진열장의 상자가 작품이 된단 말인가? 이런 이유로 현대예술 작품은 기존의 이해방식과는 또 다른 방식으로 우리의 사유 활동을 요구한다. '상상력'을 자극하는 상당히 많은 부분이 물론 비평가나 예술가 자신의 이론에서 나오기는 하지만, 작품이 감상자를 자극하여 나온 반성적 사유의 결과도 역시 새로운 작품 해석의 일부인 것이다.[50]

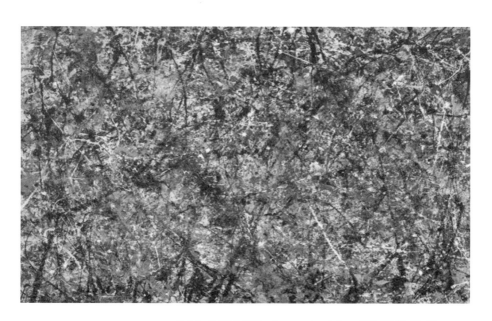

[그림 1] 잭슨폴락, 「Lavender Mist」 (연분홍빛 안개)

현대예술은 장르에 따라 그 영역만큼이나 그 유파도 다양하며, 또 각 유파마다 주장하는 예술이론 또한 다양하다. 유파의 다양한 이론과 비평을 한 가지 패러다임으로 수렴한다는 것은 거의 불가능하다. 만일 그럴 경우 환원주의적 오류에 빠질 수 있기 때문이다. 단토는 『예술의 종말 이후』에서 현대예술이 종말을 고했다고 선언하면서, 과거의 예술을 정의했던 담론으로부터 예술이 어떻게 일탈하는지를 보여준다는 점에서 현대예술은 인간 이성의 상상력에 의해 좌우된다는 점을 분명히 하고 있다. 단토는

식별 불가능한 두 사물, 즉 예술 작품과 실제 사물 혹은 예술작품을 구성하는 물리적 대상을 각기 구별해주는 것은 지각적으로 확인될 수 있는 성질 너머에 있는 어떤 것이라고 생각한다. 즉 "어떤 대상을 예술로 본다는 것은 우리의 눈이 볼 수 없는 그 무엇을 필요로 한다."는 것이다. 그것은 곧 상상력에서 비롯된다는 의미로 해석할 수 있다.

5. 회화예술에서의 발상

회화예술에서의 상상력은 작품 창조활동에서도 그렇겠지만 감상 과정에 따른 사고 활동으로서, 회화의 조형요소나 원리에 따른 직관적 인상이나 느낌이 생기게 된 이유를 마음속에서 개념화하는 과정인 것이다. 그래서 그림 속의 특징을 찾고 특징간의 상호관련성을 중심으로 관계 짓는 활동을 통해 회화에서 의미하고 추구하는 것을 찾고 내면화하는 과정 역시 상상력을 통해 이루어지게 된다. 그래서 상상은 정신의 유희라고 할 수 있다. 상상을 할 때 우리의 정신은 주어진 기능을 단순히 수행하는 것이 아

니라 놀이를 하는 것이다. 놀이를 한다는 것은 새로운 가치와 의미를 창출해 낸다는 것을 의미한다. 그래서 상상은 창조의 근거가 되는 동시에 기존의 질서를 재편하게 되는 것이기도 하다.

인간이 지향하는 다양한 가치는 현재와 미래에 자신의 삶에 대한 가치를 결정해 줄 그 무엇에 대한 추구임에 분명하다. 그러한 목적 달성 뿐 아니라, 다양한 분야에서 다원적 감각의 수요를 창출하기 위해 상상력을 통한 새로운 발상은 결정적이다. 예술 분야에서 이러한 경향은 삶이 곧 창작이라는 관점에 따를 경우 인간의 모든 정신 활동을 삶과 연관시켜 이해할 수 있을 것이다. 이에 대한 창의적 발상은 문화를 어떠한 방식으로 이해할 것인가 라는 관점에 따라 그 표현 방식이 실용성을 지니기도 하고, 인식되고 있는 상징들이 문화의 일면이 되기도 한다. 물론 우리가 알지 못한 미지의 신비로운 세계를 탐구해 나아가는 과정이 곧 예술 활동이라 할 수도 있다. 즉 자신의 가치관과 신념을 구체화하는 소통의 수단이자 의식의 고양 및 만족감을 제공하는 매체가 바로 예술인 것이다.

회화에서의 상상력은 무의식과 의식이 자유롭게 작용하며 구상과 비구상, 추상과 초현실주의, 입체미술 등등 다양한 장르에서 상상력에 의해

창조되기도 한다. 상상력이 관념작용에 의해 인식되고 이에 '단순인상'과 '복합인상'으로 창조적 인상을 만들어 낸다고 했을 때 창조적 인상은 회화예술에서 추상회화와 초현실적 회화에서 상상력에 의해 관념을 재구성하는 것이자 새로운 관념을 도출해 내는 것이라고 할 수 있다. 따라서 회화예술 활동에서도 다양한 관점에 따른 이론 및 작품 활동의 결과를 실천적으로 적용함에 있어 시대적 요구와 문화적 관점에서 회화예술이 갖는 가치, 의미에 대해 탐구할 수 있는 기반을 확보할 수 있을 것이다. 회화예술에서의 발상은 상상력을 통한 발상의 전환에서 비롯된다.

제6주제
음악예술에서의 상상력과 그 적용의 문제

1. 상상력의 역할

우리가 사유하는 것들 가운데에는 논리적으로 설명하거나 감각으로 확인할 수 없는 것들이 많다. 예술을 창조하고 향유하는 것도 그러한 경험 중의 하나이다. 특히 음악과 같은 추상적인 예술이 존재하는 이유는 무엇일까? 이러한 질문에 대한 답변을 찾기 위해 인간의 사유 능력에 대해 다각적으로 제시해보지만, 그 어느 것도 상상력만큼 예술적 체험을 잘 설명

해 주는 인간의 인식 능력은 없을 것이다.[51] 이에 본 논의에서는 인간이 음악을 창조하고 향유할 수 있도록 하는 정신 능력으로서의 상상력에 주목하여 이를 음악에서의 상상력에 적용하고자 한다.

따라서 이 글의 목적은 상상력에 대한 철학적 해명을 토대로 예술에서 상상력이 갖는 의미에 대한 규명과 함께 시간예술로서의 음악에 상상력을 적용하여 이것이 어떻게 기여하는지에 대해 탐구하는데 있다. 이러한 목적을 달성하기 위해 상상력의 어원에 대한 탐구를 통해 음악적 상상력에 대한 본질적인 의미를 이해할 필요가 있다. 이를 통해 상상력에 대한 다양한 견해들에 대해 다각적으로 고찰함으로써 음악적 상상력의 역할과 가치를 탐색하기 위한 이론적 기반을 마련하고자 한다. 나아가 궁극적으로는 예술과 상상력과의 상관관계에 대한 철학적 접근을 통해 음악예술에 적용하고자 한다.

2. 상상력이 갖는 의미와 성격

2.1 상상력의 어원적 의미[52]

어떤 용어나 개념의 어원에 대해 따져본다는 것은 역사의 흐름 속에서 그 의미가 변질되거나 모호해진 용어의 근원적 의미를 되새겨보기 위함이다. 특히 '상상력'이라는 용어도 다양한 측면에서 서로 다른 의미로 사용되고 있기 때문에 그 본질적인 의미가 불분명해질 수 있기 때문이다. 또한 '상상력'을 '이미지'와 함께 연관지어 고려해 볼 때, 그 의미가 선명하게 드러나지 않는 경우도 얼마든지 있을 수 있다. 그러나 이미지는 상상력 발휘의 결과로 형성되는 부산물로써, 상상력이 갖는 특징을 유추할 수 있는 중요한 단서이기도 하다. 따라서 본 논의에서는 상상력에 대한 이해를 돕기 위해 이미지의 어원과 함께 탐색함으로써 상상력의 본질적 의미를 이해하는데 도움을 주고자 한다.

우선 상상력의 라틴어 어원에 대해 살펴보면, 이미지의 라틴어 어원 'imago'는 '상상하다(imaginer)'라는 동사와 밀접한 관련을 가지

고 있다. 'imaginer'의 라틴어 어원은 'imaginari'에서 'imago'로 발전하였고, 'imago'는 오늘 날 사용되고 있는 'image'와 거의 동일한 뜻을 지닌다. 한편 '상상력', '상상(작용)'이라는 명사 'imagination'의 어원도 'imaginatio'에서 유래한 것으로 명사 '상상력'과 동사 '상상하다', 그리고 상상한 결과 형성된 '심상'인 'imago(=image)'는 어원이 서로 중복되고 있어 명확한 의미를 파악하는데 혼란을 초래할 수 있다. 그러나 우리는 라틴어 어원을 통해 상상력과 이미지가 모두 '상상하다'라는 동사와 밀접한 관련이 있음을 알 수 있으며, 이는 상상력과 이미지가 정적인 개념이 아니라 동적인 개념임을 짐작하게 한다. "상상력(imagination; 명사)을 발휘하여 상상(imagine; 동사)한 결과 형성된 심상(心象, image: 명사)"이라는 말은 오늘날 사용되고 있는 이들 용어들의 의미상 차이점을 확인하는데 중요한 단서를 제공해준다.

이상의 라틴어 어원에 따르면 상상력이란 '이미지를 형성하는 능력'이라는 의미를 가시며, 이미지는 대상에 대한 경험에 의해 최초로 만들어진 '대상의 인상'으로 사물 인식을 위한 수단이 된다. 이러한 라틴어 어원으

로 인해 상상력과 이미지는 인식을 위한 수단이라는 의미가 부여된다. 그러나 바슐라르는 이와 같은 라틴어 어원으로 인한 그릇된 조망으로 인해 이미지를 변형시키는 창조적 능력으로서의 상상력에 대한 본질적 의미가 훼손되었다고 언급한다. 이에 상상력 발휘의 결과 형성되는 이미지에 대한 보다 근원적인 의미를 파악하기 위해 그리스어 어원을 통해 상상력이 갖는 창조적 가치에 대해 조사해 볼 필요가 있다.

상상력의 창조적이고 예술적인 가치는 이미지의 그리스어 어원을 통해 보다 직접적으로 확인할 수 있다. 이미지의 그리스어 어원은 아이콘(Eikon), 에이돌론(Eidolon), 판타스마(Phantasma)라는 단어에서 유래한다. 우선 아이콘(Eikon)은 이미지를 이해하는 핵심적인 단어로서 어원적으로는 '닮음 resemblance'의 뜻을 갖는다. 실재(實在)를 닮은꼴로 재생한다는 의미를 지니는데, 꿈속의 이미지와 같이 정신적 재현을 표현하는데도 사용되고 초상화, 조각상 등 물리적 현실의 물질적 실재에 대한 표현에도 사용되었다. 또한 에이돌론(Eidolon)은 모양, 형태를 의미하는 에이도스(Eidos)로부터 파생된 용어로 그 뿌리는 '본다'는 뜻인 바이드(wide)에서 유래한다. 에이돌론은 비가시적 현상 혹은 비현실과 견고하게 연결되어 있어 때로는

거짓과 연관되기도 한다. 그 다음으로 판타스마(Phantasma)는 의미상 에이돌론과 근접해 있으며 '빛나게 해서 보이게 한다'는 파이노(phaino)라는 동사에 근거하고 있다. 환영, 꿈, 유령의 뜻으로도 사용되기도 한다. 그리스어 어원을 통해 찾을 수 있는 이미지는 가시적 형태를 모방한다는 의미와 비현실적이고 가상적이며, 존재하지 않은 것의 산물을 지칭하는 등 현실에는 부재하지만 새로운 창조물이라는 의미를 지닌다.

이상에서 살펴 본 상상력의 라틴어 어원과 이미지의 그리스어 어원을 종합해 볼 때, 상상력은 우리의 인식을 위한 수단이라는 의미와 함께 현실에 부재하는 것을 만들어내는 창조적 능력이라는 이중적 의미를 갖는다. 따라서 상상력은 단순히 대상을 기억하거나 연상하는 정도의 의미가 아니라, 우리의 인식을 위한 중요한 수단이며 나아가 창조적 가치를 발휘하는 정신 능력으로 이해되어야 할 것이다. 어원을 통해 살펴본 상상력의 인식적 또는 창조적 가치는 이후 상상력에 대한 논의에 많은 영향을 끼치게 된다.

2.2 예술에서 상상력이 갖는 의미

상상력이란 이미지를 만들어 내고 이러한 이미지를 결합시키는 인간의 능력이라고 할 수 있다. 뿐만 아니라, 창의적인 사고의 원동력으로서의 상상력은 과거 경험을 토대로 해서 앞으로의 행위에 대해 예측 가능하도록 해주는 능력인 것이다. 다시 말해, 지금 여기에는 존재하지 않지만 존재하는 것처럼 마음속에 그려내는 능력이다. 그러므로 현실적으로 창조력이 발휘되기 위해 경험이 축적되어야 한다는 점에서, 서로 다른 심상을 새로운 상황 속에 통합할 수 있는 능력인 것이다. 이와 같이 상상력은 창조적인 능력을 제공하는데, 그 기능적 측면에서 상상력의 고양(高揚)과 함께 유창성, 융통성, 독창성, 정교성과 같은 창의적 요소들이 함께 발달하게 된다. 상상의 본질적 의미가 마음속에 이미지를 떠올리는 작용이라는 것을 염두에 둔다면, 바로 그러한 의미에서 그것이 예술 일반의 보편적 원리가 된다는 점도 충분히 이해할 수 있을 것이다.[53]

상상력이라는 말은 일반적으로 예술이나 과학에서의 창조, 발견이나 발명 등을 의미하는 것으로 알려져 있다. 특히, 예술적 창조 활동에서 무

엇보다 중요한 것이 바로 상상 활동에서 비롯된다. 예술가들은 과학자들처럼 증명 혹은 검증을 요구하지 않는다. 그래서 예술가들의 상상은 그들스스로의 욕구와 감정, 사상, 가치 등과 관련된 상상이라는 점에서 '예술만을 위한 상상'이라는 특징을 갖기도 한다. 상상은 주로 미래나 미지의경험에 관계하고, 현실을 넘어선 상상을 통해 대상을 만들어 내며, 재구성하는 능력으로 특징지을 수 있다. 그러한 의미에서 예술가가 머릿속에 이미지를 만들어 내는 것은 그 자체로 창조의 산물이라는 점에서 상상은 예술가의 창조 활동에 있어 가장 중요한 역할을 수행한다.

창의성(creation)은 어떤 목적을 달성하거나 또는 문제를 해결함에 있어적합한 아이디어를 내거나, 또는 사회문화적으로 새롭게 가치 있는 것을만들어 내는 능력 및 그 바탕이 되는 인격적 특성으로 이해할 수 있다. 창의성이 주로 독창성으로 이해되어 왔다는 점에서 상상력뿐 아니라 발명, 혁신, 통찰력, 창의적 사고, 직관, 새로움 등의 용어로 표현되기도 하지만, 의미의 유사성으로 인해 서로 혼용하여 사용되어 오기도 했다.[54]

음악에서의 창의성이 갖는 의미는 자신의 사고를 외부로부터 주어진하나의 틀에 맞추기보다는 자신의 아이디어와 이미지를 음악을 통해 자유

롭게 표현하는 것과 직접적으로 연관된다. 또한 음악적 현상을 파악하고 대처함에 있어 '민감성과 음악적 아이디어 창출력', '다양한 음향과 악곡을 만들어 내는 독창성' 및 '분석, 종합 능력', '새로운 방식으로 악곡을 정의하는 능력' 등을 뜻한다.[55]

창의적인 상상력(Creative imagination)이란 용어를 사용한 오스본(Osborn)에 따르면 창의성의 근간은 곧 상상력에서 비롯된다는 점을 강조하면서 창의성을 상상력 또는 창의적 상상력이라는 개념으로 사용한다. 그래서 창의성, 상상력, 창의적 상상력이라는 용어가 혼용되는 개념들로 비쳐질 수도 있겠지만, 창조는 어쨌든 상상력에서 비롯된다는 사실이다. 말하자면 그 어떤 경우가 되었건 결과로서의 창조는 상상력을 통해 발휘되기 때문이다.

3. 상상력의 철학적 근거

상상력에 대한 서구의 오랜 전통은 플라톤과 아리스토텔레스에게로

소급된다. 그 가운데 플라톤적 전통은 상상력을 예술과 환상 그리고 창조성과 결합하는 방식이며, 아리스토텔레스적 전통에서는 상상력이 지각과 이성으로 결합하는 기능으로 간주하는 방식을 취한다. 우선 플라톤에 따르면 인간은 육체와 영혼이 결합되어 있으며, 그 가운데 영혼의 작용이 곧 인간의 정신작용이며, 이데아는 경험에 선행하여 존재하는 순수한 관념이다. 플라톤의 관점에서 이데아에 대한 인식이 곧 철학의 궁극적인 목표라는 점에서 무엇보다 강조되는 것은 '이성 혼'으로서의 정신 능력인 것이다. 이에 반해 상상력은 통제되어야 하며 잘못 사용할 경우 심각한 문제를 야기할 수 있는 정신의 낮은 단계의 능력으로 간주하고 있다.

플라톤은 미술이나 시 또는 음악은 이데아(idea), 즉 불변의 진리에 도달할 수 있는 수단이 되지 못하고 허상만을 중시하는 저급한 능력으로 보고 오히려 이성의 계발에 방해가 되는 것으로 파악한다.[56] 플라톤은 그의 대화편 『국가』 10장에서 시인이나 예술가들의 상상력에 대해 비판하고 있다. 예술적 상상력은 참된 실재에 대한 이해에 방해가 되며, 헛된 망상을 불러일으키는 장애 요소라는 것이다. 이처럼 예술가와 이들의 싱싱력에 대해 부정적인 입장을 취한다. 그에게 있어서 상상력이란 공상이나 망상

과도 같은 것이었다. 플라톤은 상상력을 주로 인간의 정신활동 중에서 사물들의 이미지나 모습을 파악하는 일종의 화가의 눈과 같은 것으로 이해했다.[57]

한편 아리스토텔레스는 상상력이 단지 허상만을 보여주는 것이 아닌 구체적인 사실을 통해 일반적 진리를 표현하는 것이라고 보고 상상력은 모든 인간의 사고 과정에 적용하고 있다. 하지만 그 역시 상상력을 이성보다는 낮은 기능을 수행하는 것으로 본다는 점에서는 플라톤과 유사한 관점을 취한다. 즉, 아리스토텔레스는 상상력을 인간의 사고 능력 가운데 저급한 사고기능의 하나로 파악하고 있다. 그러나 그는 '판타지아(phantasia)'라는 말을 사용하여 상상력을 설명함으로써 플라톤에 비해 진일보한 견해를 제시하고 있다. 또한 그는 상상력의 기능에 대해 최초로 정의를 내린 인물이기도 하다. 상상력에 대해 아리스토텔레스는 다음과 같이 언급하고 있다.

"상상력은 지각과 사고 모두와 구별된다. 상상은 항상 지각을 함축하고, 상상 자신은 판단에 의해 함축된다. 그러나 분명 상상은 판단과 같은

사고의 양상과는 다르다. 왜냐하면 상상은 우리가 원할 때면 원하는 대로 되는 즉, 우리의 통제력 하에 있다. 이를테면 이미지를 사용하여 무언가를 기억해 내듯 심성그림(mental picture)을 상기하는 것이 가능하다. 그러나 우리는 의견(opinion)을 멋대로 형성할 수는 없다. 의견은 거짓이거나 참, 둘 중 하나이다. 다시 말하면 우리가 무엇이 노랗다거나 혹은 위협받고 있다고 생각할 때(그러한 의견을 형성할 때), 우리는 그 의견에 의해 즉시 영향 받지만 놀람이나 위협의 상황을 상상하는 중에는 어떤 회화 작품에서 놀랍거나 위협적인 것을 바라보는 관람자와 비슷하다."[58]

여기에서 아리스토텔레스는 상상이 사고(thought)와 구별되는 점에 대해 언급하고 있다. 우선 화가들이 이미지들을 원하는 대로 만드는 것과 같이 우리는 심성 이미지를 마음대로 형성할 수는 있지만, 의견들은 마음대로 형성할 수 없다는 것이다. 또한 우리가 신념들을 지닐 때 그에 대해 감정과 괴리된 것은 아니지만, 우리는 그림 감상자들이 그것이 실제가 아니라는 것을 아는 것과 마찬가지로 상상력의 이미지들에 의해(신념과는 달리) 영향을 받지 않는다는 것이다. 아리스토텔레스는 상상과 지각을 구분하면

서 다음과 같이 언급하고 있다.

　"'상상'은 '감각'이 아니다. 첫째 감각은 잠재적이거나 실제적 즉 예를 들면 시력이 있거나 혹은 보고 있는 중이거나 이다. 그러나 상상은 있지 않을 때 즉 대상들이 꿈속에서 보일 때 발생한다. 둘째로 감각은 항상 현재적(present)이지만 상상은 그렇지 않다. 만일 감각과 상상이 실제적으로 동일하다면 상상은 모든 생물에게 가능할 것이다. 그러나 이것은 사실이 아니다. 예를 들어 개미나 벌, 굼벵이가 상상한다는 것은 참이 아니다. 다시 말하자면 모든 감각은 참이지만 대체로 상상은 거짓이다."[59]

　이렇게 상상은 사고는 물론 감각과도 구별된다. 그는 상상력을 지각과 사고를 매개하는 능력으로 보고, 이것은 잔상, 몽상, 그리고 일차적인 감각에 의해 남겨진 인상으로부터 기억 등의 감각적 이미지들을 재생시킨다. 아리스토텔레스에 의하면 상상력은 모든 기억의 출발점이기도 하다. 지각없는 상상은 존재하지 않으며 상상 없는 사고나 믿음 역시 불가능하다. 기억은 상상력에 의해 형성된 것으로 이미지 없이는 불가능하다고 밝

히고 있다.[60]

상상력에 대한 아리스토텔레스적인 견해는 상상력을 창조성과 결부시키지 않으면서 지각과 사고 사이의 정신적 작용의 한 양태로 이해한 점에서 이후 상상력 이론에 많은 영향을 미치게 된다. 특히, 홉스(T. Hobbes)는 『리바이어던』에서 상상력에 대해 보다 구체적으로 언급하고 있다. 인간의 인식과 상상력과의 관계에 대한 홉스의 주장은 인간이 인식을 통해 얻게 되는 경험이 감각에서 비롯된 것이며, 동시에 상상력의 산물이라는 것이다. 그래서 상상력은 더 이상 '천재성'과 같은 어떤 실체가 없는 정신적인 능력이 아니라고 홉스는 지적하고 있다. 그에 따르면 인간의 모든 경험은 우리의 감각이 대상이나 사태와 접촉함으로써 획득되고, 이러한 경험은 인간 인식의 전제 조건이 된다. 이와 같이 감각에 의해 지각된 것의 총체인 경험은 인지과정을 통해 상상력을 불러일으키게 된다. 또한 상상력은 기억을 가능하게 하며, 꿈과 환영의 획득 또한 가능하게 한다. 나아가 인간의 이해의 기반을 제공하기도 한다. 뿐만 아니라 인간은 상상력의 연계를 통해 예측, 분별 등의 능력을 지닐 수 있게 되며, 과거의 사건들을 통해 미래의 사건을 예측할 수 있는 기반이 마련되기도 한다.[61] 이처럼 홉스

에 의해 상상력은 통합된 영상을 획득하고, 기억안의 과거 감각을 환기시
켜주는 기능을 수행하는 능력으로 파악하고 있다.

흄에 따르면 생각한다는 것은 관념의 소유를 의미하고 관념의 소유는
이미지를 떠올린다는 것을 의미한다. 그래서 상상력이란 이러한 이미지를
산출해 내는 능력이라고 할 수 있다. 무엇보다 상상력의 일차적인 역할은
우리에게 생각할 수 있는 자료로서의 관념들을 제공해 주는 일이다. 그렇
다면 인상을 마음속에 재생시켜 주는 능력이 다름 아닌 상상력인 것이다.
결국 우리 생각의 토대인 관념이 주어지지 않을 경우 우리에게 생각조차
있을 수 없다고 했을 때, 그러한 토대를 제공해주는 상상력이야말로 우리
가 사유하기 위한 가장 기초적인 능력이라고 할 수 있다.

흄은 인상을 관념의 형태로 재생시키는 능력을 상상력과 아울러 기억
을 들고 있다. 기억에 의해 재생된 관념은 상상력에 의하여 나타나는 관념
보다 훨씬 생생하고 강렬하다. 기억과 상상력의 차이에 대한 흄의 입장에
따르면, 기억은 단순 관념일 뿐만 아니라 그것들의 순서와 위치까지도 보
존한다. 이 말은 기억이 어떤 대상에 대한 인상을 원형대로 유지한다는 것
은 그 인상을 구성하는 단순 인상들의 질서와 위치 그리고 형태를 변화시

키지 않고서 그대로 보존한다는 것을 의미한다. 상상력은 관념의 질서를 넘어선다는 점에서 기억과는 다르다. 이러한 상상력의 특징은 복합 관념의 형성과 관련이 있다. 복합 관념은 단순관념들에 대응하는 단순 인상들로부터 나온다는 점에서 단순인상들의 결합방식은 달라질 수 있다. 상상력 자체가 인상을 만들어 낼 수는 없지만 인상이나 관념을 자율적으로 결합하고 분리할 수 있는 능력을 갖는다는 점에서 창조적이라고 할 수 있다. 또한 흄에게 있어 상상력은 종합적 구성능력으로서 창조력의 원천이기도 하지만 상상력의 원천은 진리일수도 허구일수도 있다. 흄에게 있어 인상들 간의 단절을 넘어 동일성을 확보할 수 있는 것은 오로지 상상력만을 통해 가능하며 지각에 단순히 주어진 것들을 넘어 원인과 결과간의 필연적 연관성이 있다는 믿음, 구체적인 관념들을 넘어 그 관념들을 묶어 준다고 생각되는 자아(인격)라고 불리는 동일한 어떤 실체가 있다는 믿음 등은 모두 상상력의 작용으로 가능한 것들이다.[62]

칸트는 상상력(Einbildungskraft)을 '대상을 직관하는 능력'이라고 정의하면서, 상상력에 대한 플라톤적 전통과 아리스토텔레스적 전통의 단점들을 보완하고, 이 전통들을 모두 포괄하는 이론을 제시하려는 과제를 철저

하게 수행한다. 플라톤적 전통에서는 상상력을 통제가 필요한 제멋대로의 기능으로 간주해 상상력의 창조적이고 자발적인 양상을 과소평가하고 있고, 아리스토텔레스적 전통에서는 상상력을 필수 불가결하지만 특별히 창조적이지 않은 모든 종류의 경험을 연결하는데 필수적인 과정으로 이해하여 상상력을 천재성을 구성하는 창조적 과정이라기보다는 감각적 기능과 연결된 기계적인 작용으로만 간주하고 있다. 칸트는 이미지의 형성과 기억에서 이미지를 환기시키며, 이미지를 규칙적 패턴으로 결합하는 능력으로서의 상상력을 설명하는 데에서 그치지 않고, 상상력의 구조가 어떻게 해서 우리의 객관적 경험을 구성할 수 있으며, 상상력이 어떻게 창조적일 수 있는지를 설명하는 데에 이르기까지 확장시킨다. 이렇게 통합적 상상력 이론을 전개하고 있는 칸트에 의하면, 상상력은 직관의 다양성을 정리해주는 것으로서 오성과 함께 대상을 표상하는 기능을 가지고 있다. 이때에 표상이 주관적으로 전달하는 것은 상상력과 오성의 '자유로운 유희에서(in dem freien Spiele)' 나타나는 감정 상태라는 것이다.[63] 또한 우리의 경험적 인식에서 의미 있는 통일과 질서가 성취되는 주된 수단이 바로 상상력이라는 것이다. 이러한 칸트의 상상력 이론은 예술행위를 위한 적극적인

단계로 강조함으로써 이후의 예술 철학의 전개에서 창조적 상상력을 논의할 기반을 마련해 주게 된다.[64]

바슐라르에 따르면 과학의 발전이 부정과 단절을 통해 이루어져 왔다고 한다면, 부정과 단절을 가능하게 한 발상의 전환은 곧 상상력에 의해 가능하다고 주장한다. 이는 칸트에 의해 주목받았지만 아직 오성의 하위 단계로 간주되었던 상상력을 인간 인식의 지평을 열어주는 중요한 정신 활동의 단계로 끌어올린 것으로, 상상력 연구에 대한 코페르니쿠스적 전회로 평가할 수 있다.[65]

바슐라르의 상상력 이론에 대한 평가에 대부분의 사람들이 공감하는 것은 그의 상상력 연구가 허공에 뜬 관념의 유희가 아니라 수많은 경험과 사례를 바탕으로 하여 얻어진 귀납된 결론, 즉 현상학에[66] 바탕을 둔 귀납적 방법론에 따른 관념론이고 무한히 자유롭다고 여겼던 상상력에도 일정한 틀이 있음을 밝힘으로써 상상력에 대한 인식의 전환을 가져 왔기 때문이다. 특히 바슐라르의 상상력에 대한 평가는 과학과 인문학을 모두 수용하여 나름의 결론을 도출하고 있다는 점에서 기존의 상상력에 대한 논의와는 차별성을 지닌다. 게다가 상상력 연구를 다른 예술 활동과 음악으로

확대 적용시킬 수 있는 부분에 주목하면서 감동의 또 다른 표현으로 사용되고 있는 '울림'이라는 관점에 주목한다.[67]

시인이 자신의 이미지의 과거에 대하여 이야기하지 않더라도 독자는 시를 이해하고 울림을 경험하게 되는데, 이는 시적 이미지가 외부의 영향을 받지 않고 자체에 존재의 힘을 가지고 있기 때문이라고 한다.[68] 그리고 그 이미지가 우리의 본능 속에 잠재워 있는 원형에 가깝게 갔을 때 우리는 울림이라는 미적 체험을 하게 되는데, 이 때 원형은 선험적으로 가지고 있는 미의 판단 준거로 사회가 부여한 준거에 앞선다고 한다. 이 점은 앞서 살펴 본 칸트의 '주관적 보편성'과 같은 맥락이다. 이런 혼의 울림은 대상과 주체의 교감을 통해 이루어지지만 울림을 가능하게 하는 힘은 대상(시나 음악)에 들어있는 것이 아니다. 만일 시나 음악 속에 우리를 감동시킬만한 동적인 힘이 있다면 같은 시나 음악을 듣는 사람은 모두 같은 감동, 울림을 경험해야 하지만 실제로는 그렇지 않기 때문이다. 울림을 가능하게 하는 힘은 우리 내부에 있으며 대상의 이미지는 단지 그것을 촉발시키는 역할을 할 따름이다. 바로 우리 내부에 있는 힘, 울림을 가능하게 하는 힘이 곧 상상력인 것이다.

지금까지 상상력에 대해 플라톤과 아리스토텔레스로부터 근대의 홉스, 흄, 칸트 그리고 바슐라르의 상상력 이론에 이르기까지 살펴보았다. 정리하면, 아리스토텔레스는 감각에 의존하여 사유를 가능하게 하는 동시에 '감각'과 '사유'를 매개하는 기능으로서, 홉스는 통합된 영상을 획득하고 기억 안의 과거 감각을 환기시켜주는 기능을 수행하는 능력으로서, 칸트는 우리의 경험적 인식에서 의미 있는 통일과 질서가 성취되는 주된 수단으로 상상력을 규정하고 있다. 또한 바슐라르의 경우 우리 내부에 있는 힘, 울림을 가능하게 하는 힘을 곧 상상력으로 규정하고 있다. 이제 이러한 논의를 토대로 음악에 어떻게 적용할 것인가 하는 문제가 남은 셈이다.

4. 미적 상상력과 그 음악적 적용

4.1 미적 상상력과 음악적 상상력

금붕어에게 왈츠를 들려준다면 어떤 반응을 보일까? 인간들처럼 3박

자의 리듬 패턴과 아름다운 선율을 느끼며 몸을 씰룩거릴까? 금붕어의 귀도 모든 기본적인 진동을 감지해 낼 수 있고[69] 운동 능력이 있으니 음악 소리에 어떤 반응을 보여야 되지 않을까? 그러나 금붕어는 우리의 이런 기대를 금방 실망시켜 버린다. 아쉽게도 금붕어는 음악을 음악으로 인식할 수 없으며 더구나 3박자의 셈여림 규칙을 감지할 만한 능력을 가지고 있지 않다.[70] 금붕어에게 음악은 연달아 들리는 음들의 독립된 사건으로 기록될 뿐이다. 그렇다면 인간은 어떤가? 금붕어에게는 관련이 없는 독립된 사건으로 기록된 것들이 인간에게는 왜 음악으로 들리고 크고 작은 감동의 파장과 일상을 초월하는 경험을 갖게 하는가?

우리는 앞에서 상상력을 둘러싼 논의를 통해 상상력이 갖는 본원적 의미를 확인하였는데, 이는 음악적 상상력에도 그대로 적용된다. 상상력이 대상의 표상적 특질(원초적 심상)을 종합하여 우리에게 인식을 가능하게 해주듯이, 음악적 상상력도 청각에 의해 단순히 지각(perception)된 음들을 종합하여 그것을 '음악'으로 인지(cognition)할 수 있도록 해주는 능력임을 알 수 있다. 또한 상상력이 보편적 인식 수단의 기능을 넘어서 예술 작품을 만들고 그것을 향유할 수 있게 하는 창조적 능력을 가지고 있듯이 음악적

상상력도 작곡가와 감상자에서 창조적 경험을 가능하게 한다.

음악에서의 상상력에 대한 이해는 미적 상상력에 대한 이해를 전제로 한다. 미적 상상력은 감성 인식에 토대를 둔 것으로 인식 작용의 한 측면으로 이해할 수 있다. 물론 그 형식에 있어서는 매우 다양하며, 이러한 미적 상상력의 다양성은 곧 예술 형식이 다양하다는 것을 의미하는 것이다. 다양한 미적 상상력은 예술 작품을 통해 구현되며, 개별적인 작품이 갖는 존재 가치는 다양한 미적 상상력을 통해 드러난다. 물론 작품평가에도 적용되는데, 예술 작품에 대한 감상과 해석에 있어서 가장 중요한 요소는 미적 상상력이다.

칸트에게 있어 한 대상을 미적으로 경험한다는 것은 그 부분들과 관계된 의미를 파악한다는 것을 뜻한다. 여기에서 미적 경험과 감상은 상호 불가분의 관계에 있다. 그래서 지식을 획득하고 공유하려는 우리의 생득적인 욕망, 우리의 감각 경험의 영역을 넘어서 놓여 있는 것에 도달하고 그것을 전이시키고 싶은 욕구에 따른 것이라고 설명한다. 칸트에 의하면 한 대상이 아름답다는 판단은, 판단을 내리는 개인의 입장에서 일어나는 쾌 또는 불쾌의 개별적인 감정에 달려있다. 미감(美感)에 대한 지각은 그 형식

의 합목적성과 무관하게 그 판단이 이루어지게 된다. 형식의 합목적성을 발견하는 것은 쾌(만족)의 감정으로 귀결되는데, 이는 인식능력들(구상력과 지성)이 지식 획득을 위해 필요한 일반적인 방식으로 조화를 이루기 때문이다.

　음악에 있어서 상상력의 문제에 관심을 기울인 대표적인 음악이론가로 한슬릭과 리만(H. Riemann)을 들 수 있는데, 이들에 따르면 음악 작품이 인간의 삶 혹은 문화와 밀접하게 연관되어 있다고 보고, 보다 객관적인 태도로 음악 작품에 대해 엄밀하게 분석하고 있다. 이들의 그러한 입장은 낭만적 음악관에 반대하는 입장에서 비롯된다. 나아가 음악의 자율성을 견지하면서 음악을 참여주의적인 방식으로 설명하려는 입장에도 반대하는 관점을 취한다. 말하자면 그들은 음악의 순수한 측면에서 초점을 맞추어 음악의 내용과 형식 개념으로 설명하고, 음악 청취를 통해 미를 인식하게 되는 것은 감정이 아닌 상상력이라고 하는 당시로서는 획기적인 주장을 내세우고 있다.[71]

　한슬릭에 있어서 상상력은 음악의 창작과 감상에서 모두 중요한 것으로 간주한다. 작곡가는 음악의 여러 요소들, 수단, 기법을 동원하여 하나

의 형상을 만들어 낸다. 리만과 함께 음악미학의 영역을 체계적으로 개척한 한슬릭은 형식과 내용개념을 통하여 음악적 상상력, 즉, 청각적 상상력의 이론을 전개하고 있다. 이론의 핵심은 음악에 있어서 형식을 떠난 독립적인 것으로 내용이 존재할 수 없으며, 단지 상상력의 매개로 인하여 고유한 음악 체험의 장이 형성되고, 그 속에서 작곡가, 연주가, 청중의 테마가 음악예술을 형성하게 되는 것이다.[72]

특히, 리만은 음악의 수용자, 즉, 청중들의 입장에 주목하여, 청중들 스스로 음악을 재구성해 가면서 음악을 음악답게 만드는 것이 바로 상상력의 작용이라고 하였다. 다시 말해, 음악을 청취할 때 실제 소리의 울림은 아직 음악이 아니라는 것이다. 이 말은 청취자인 우리가 단지 수동적으로 소리를 수용하는 것이 아니라, 우리를 각자의 상상력에 의해 음악을 재구성함으로써 비로소 음악이 된다고 하였다. 이것을 음악청(音樂聽) 이론이라 하고, 그에게 있어 음악에서 듣는 활동은 청자(聽者) 스스로가 상상력에 의해 음악을 재구성해 나가는 활동인 것이다.[73]

4.2 작곡, 연주활동에서의 상상력

상상력을 가장 잘 적용할 수 있는 영역 가운데 하나가 무엇보다 작곡이나 즉흥연주일 것이다. 왜냐하면 작곡과 즉흥연주에 있어서 그 중심이 되는 능력은 다름 아닌 상상력이기 때문이다. 자신의 음악적 아이디어를 즉흥적인 창조활동, 즉 작곡활동이나 연주활동을 통해 자신만의 방법으로 음악을 표현함으로써 음악적 상상력을 표출하게 된다. 음악 예술에 있어서 '창조'와 '해석'은 상호 불가분의 관계에 있다. 창조와 해석 활동에서 상상력은 필수적이다. 양자가 유사성을 지니기도 하지만, 때로는 상이한 방식으로 드러나기도 한다. 예술적 창조 행위로서, 음악 활동의 중심적인 위치를 차지하는 것이 바로 '작곡'이다.[74]

예술 활동에 있어서 창조의 본질은 무엇을 산출해 낸다는 측면에 대한 이해에서 시작된다. 그래서 작곡을 창조라고 하는데, 이는 특정한 모습을 갖추게 되는 창조의 산물이기 때문이며, 작곡이 다른 예술에서의 창조 활동과 근본적으로 차이가 나는 것은 '양태(樣態)', 즉 그 모습의 순수성에 있다. 작곡 활동은 음악적 상상력이 요구되는 예술적 창조행위로서, 그 어떤

다른 음악적 활동보다도 음악적 행위의 중심적인 위치를 차지하고 있다.

예술 활동의 창조성의 근본은 새로움을 만들어 내는 것이다. 작곡을 음악 (예술) 활동의 창조성과 결부시켜 설명한다면, 그러한 창조적 작업으로 인해 탄생한 예술 작품들을 해석하는 것은 연주자의 몫이다. 예술을 그 표현 방식의 관점에 따라 완성 예술과 재생 예술로 분류할 때, 음악은 후자에 속한다. 왜냐하면 음악은 소리의 울림이 순간적으로 이루어진다는 점에서 반복적 재생이 요구되는 예술이기 때문이다. 또한 음악 작품은 비실재적이고 우리가 그것을 현실화시키지 않으면 안 되는 것이다. 그 재생산과 현실화를 담당하는 행위가 연주이며, 음악은 연주에 의해서 그 때마다 다시 새롭게 탄생하게 되는 것이다. 연주는 작곡을 통해 탄생한 악보의 음향화가 아니라 '작품의 현실화(現實化)'이다. 하나의 예술작품에 대한 연주는 사람에 따라 다양한 해석방식이 존재할 수 있으며, 그 해석 방식은 시대나 사회 또한 연주가의 개성에 따라 다양한 방식으로 전개된다. 소리의 울림이 순간적으로 이루어지는 재생 예술로서의 음악 자체는 비실재적이고 우리가 그것을 감각적으로 포착할 수 없는 존재이지만, 연주를 통해 현실화된다. 상상력이 발휘된 연주는 한 개인의 독창적이고 인상적인 연주를 만

드는데 중요한 역할을 하며 훌륭한 음악적 성취 또한 이룰 수 있다.

4.3 감상활동에서의 상상력

작곡, 연주활동과 더불어 음악활동에 있어서 상상력이 요구되는 또 다른 영역은 감상활동이다. 음악은 원래 청각예술이고, 음악은 들음으로써 비로소 가능해지는 예술이기 때문에 작곡가나 연주자와 함께 반드시 이를 듣는 사람이 있어야만 한다. 음악 감상을 한다는 것은 음악의 미적 특성과 의미를 이해하고 즐기는 행위로써, 이는 음악을 형성하고 음악적 요소들, 즉 리듬, 가락, 화음, 음조직, 셈여림, 음색과 같은 모든 표현적 요소에 대한 그 특징과 생성원리의 구체화된 의미를 지각하고 감응하는 것을 뜻한다. 진정한 음악 감상이란 악곡을 듣는 동안 작곡가가 의도한 소리로 구현된 아이디어나 감정의 흐름을 재경험하는 것이며, 시간의 흐름 속에 존재하는 특정 작곡가의 작품을 음악으로 경험하는 것이다.[75]

청(聽)이라고 하는 것은 인식할 때의 청과 어떤 특별한 감각에 의한 청으로 이중적인 작용을 지니며, 음악을 수용할 때 작용하는 청은 어떤 특정

한 감각에 기초하고 있다. 따라서 음악청은 우리의 특별한 청각의 작용으로써 느껴지는 것을 주체로 한 감각적 반응과 감정 향수의 심적 체험과는 다른 정신체험인 것이다. 음악청을 음악 미학으로 다루었던 인물이 바로 리만이다. 리만의 음악연구에 있어서 중심과제는 음악청의 본질을 해명하는데 있었다. 리만에 의하면 듣는 활동으로서의 음악은 단순히 청각 기관에서의 진동 작용을 수동적으로 수용하는 것과는 그 차원이 다르다는 것이다.[76] 리만은 다음과 같이 말하고 있다.

"결코 소리의 울림 그 자체가 음악이 아니라 오히려 청자의 음의 상상 속에서 새롭게 살아나는 음 관계의 표상이 음 예술의 모든 것이다"[77]

이렇듯 음악을 청취할 때 우리에게 미리 주어지는 것, 즉 실제의 소리의 울림은 아직 음악이 아니다. 즉, 연주에 의해 생겨난 소리의 울림을 단지 수동적으로 수용하는 것만으로는 우리에게 음악은 주어지지 않는다. 그렇기 때문에 우리가 음악을 음악답게 하지 않으면 안 되며, 그러기 위해서는 소리의 울림에 기초하면서, 스스로 음악을 구성해 나가야 한다. 이

때 그 작용을 하는 것이 바로 상상력인 것이다.[78]

철학에서 '존재'와 '가치'를 서로 구분하고 있는데 리만은 이 구별을 음악청의 문제를 다룰 때 적용하고 있다. 철학에서 존재는 '사실(fact)'과 관련된 것이라고 한다면, 가치는 어떤 기준에 입각한 '판단'과 관련된 문제이다. 이를 음악청의 문제와 관련지어 생각하면, 소리 자체, 즉 청각 기관에서의 진동 작용을 수동적으로 수용하는 것은 사실에 관한 문제이지만, 이를 어떻게 수용할 것인가에 관한 듣는 활동 자체는 가치 판단의 문제인 것이다.

음악과 상상력의 연관성에 대해서는 우리들 각자의 상상력에 의해 음악을 새롭게 재구성해야만 비로소 음악이 된다고 하는 리만의 음악청 이론 이외에도, 콜링우드와 사르트르의 이론 역시 음악적 상상력과 관련하여 중요한 단서를 제공해주고 있다. 콜링우드는 '음악을 듣는다는 것'을 '단지 감각적 체험으로서 듣는 것'과 구분하고 있다.[79] 그래서 음악청취란 상상력에 의해 음악을 재구성하는 총체적인 상상 체험인 것이다. 사르트르 역시 음악청이란 상상적 환원을 통해 청자 스스로가 음악작품을 통해 만들어 내는 활동으로 파악한다.[80] 따라서 그들에게 있어서 음악청은 수

동적인 감각작용이 아니라, 청자가 상상력에 의하여 음악을 만들어나가는 체험적 활동인 것이다. 음악을 청취할 때 우리에게 미리 주어지는 것, 즉 실제의 소리울림은 아직 음악이 아닌 것이다. 그러므로 청취자인 우리에게 음악은 처음부터 주어지지는 않는다. 왜냐하면 듣는 것 그 자체로 음악이 주어지는 것이 아니기 때문이다. 그래서 우리 스스로 음악을 미적으로 파악하지 않으면 안 되며, 그러기 위해서는 소리의 울림에 기초하여 스스로 음악을 재구성해 나가지 않으면 안 된다. 그런데 그러한 작용을 가능하게 하는 즉, 그러한 음악을 재구성하는 능력은 다름 아닌 음악적 상상력인 것이다. 따라서 음악적 상상력은 음악을 작곡, 연주, 감상에서 자신의 상상력에 의해 음악을 재구성하고, 그런 점에서 음악을 만들어내는 창조체험의 토대를 마련해 주는 것으로 이해할 수 있다.

4.4 음악적 상상력에 영향을 주는 요인

누구나 음악을 들으며 음악적 상상을 하지만 그렇다고 상상의 내용이나 그 질이 같은 것은 아니다. 어떤 이에게는 음악이 그저 소리에 지나지

않아 '반향'으로 남는 반면, 어떤 이에게는 여러 가지 상상을 불러일으키고 때로는 깊은 감동의 상태 즉 '울림'을 경험하게 한다. 이처럼 같은 음악을 듣고도 서로 다른 반응을 보이는 이유는 무엇일까? 여러 가지 요인이 복합적으로 작용하겠지만 개인적 요인과 집단적 요인으로 나누어 살펴볼 필요가 있다.

우선, 개인적 요인에 대해 살펴보면 다음과 같다. 음악적 상상력 발휘는 순수하게 음악 자체로부터 동기 부여를 받기도 하지만 때로는 개인의 경험과 연관되어 이루어지기도 한다. 경험은 심미적 체험의 근원으로, 우리가 음악을 이해한다는 것은 단지 음악적 지식 뿐 아니라 그것을 포함한 모든 경험을 총동원해서 이해하는 것이다. 우리는 어떤 음악을 듣게 되었을 때 특별한 사건, 장소, 경험 등을 기억하는 경우가 있다. 또는 구체적 사건이나 어떤 관념이 음악과 직접 연관된 것은 아니지만 비슷한 느낌을 발생시키는 다른 어떤 것을 떠올리기도 한다. 이처럼 상상력은 하나의 사건이나 관념을 다른 사건이나 관념으로 이행시키기도 하는데 이것을 연상(聯想)이라고 한다.[81] 그런데 비슷한 느낌을 발생시키는 것들 중 어떤 것을 연상하느냐는 것은 그것과의 경험 여부와 밀접한 관련을 갖는다.[82] 음악을

듣고 과거에 머물렀던 특정한 장소를 떠올리며 추억에 잠기거나 즐거웠던 기억을 떠올리며 미소 짓는 것은 음악 자체 때문이 아니라 음악과 관련된 우리 삶 속의 갖가지 사건들 때문이다. 그리고 그 사건들 중에는 음악을 배경음악으로 들어본 경험을 포함하고 있다. 현대는 미디어의 발달로 많은 음악들이 배경음악으로 사용되고 있다. 이는 감상자들의 상상에도 영향을 주고 있다. 모차르트의 「클라리넷 협주곡 K. 622」이나 바버의 「현을 위한 아다지오」, 비발디의 「세상에 참 평화 없어라」를 영화의 배경음악으로 들어 본 경험이 있는 감상자는 이 음악을 들을 때마다 그 영화의 한 장면을 떠올리게 된다. 이런 경우 음악적 상상력은 음악 자체의 형식이나 의미보다 영화 속의 한 장면으로부터 더욱 강한 영향을 받는다. 이와 같은 경험은 일반인 뿐 아니라 음악 학자의 경우에도 마찬가지이다. 피터 키비는 자신의 개인적 경험에 대하여 다음과 같이 기술하고 있다.

"어린 시절에 라디오에 심취해 있던 나는 「피델리오」의 한 구절을, 그리고 「오르페오」의 다른 한 구절을 1940년대의 광고 후렴구로 듣지 않을 수 없었다. 그러나 나나 내 또래가 그렇게 듣는다고 해서 그것이 광고 후

렴구를 재현하는 것은 결코 아니다."[83]

베토벤 이전까지 많은 음악가들이 종교와 왕, 귀족들의 요구에 의해 목적을 가진 배경 음악을 만들었지만 그래도 음악의 청각적 이미지에 절대적으로 의존했던 반면 현대의 작곡가들 중에는 작곡의 동기부터 영상 매체와의 결합을 염두에 두고 곡은 만드는 경우가 늘어나고 있다. 이로 인해 감상자들도 청각적 감상 뿐 아니라 영상 매체와 결합된 시각적 감상이 함께 이루어지는 새로운 감상법을 갖게 되었다. 추억이나 배경 음악 등 일상적 경험과 결합한 음악 감상·음악적 상상은 광범위한 의미에서 '음악을 통한 미적 체험'이라고 볼 수는 있다.

다음으로 집단적 요인에 대해 살펴보면 다음과 같다. 선험적 요인은 바슐라르가 이야기하고 있는 원형(Archetype)으로 음악적 상상력의 보편성을 설명할 수 있는 근거를 마련해 준다. 바슐라르는 서로 다른 시대와 공간에서 살다간 많은 예술가들이 되풀이하고 있는 이미지들이 있음을 발견하면서부터 원형의 개념에 주목한다. 이와 같은 원형의 개념은 사실 융의 심층심리학에서 빌려 온 것이다. 융에 의하면 인간의 무의식에는 개인적 경험

과 관계없이 인간이면 누구에게나 발견되는 보편적인 내용이 있는데 그것이 원형이다. 원형의 내용은 태어난 이의 경험에서 나오는 것이 아니라 인류라면 누구에게나 선험적으로 주어진 근원적 유형으로 구성되어 있다. 즉 원형이란 인간이 태어날 때부터 가지고 나오는 인간의 가장 보편적이고 원초적인 행동 유형의 여러 가지 조건으로 정적인 개념이 아닌 역동적인 생명 에너지이다.[84] 그것은 인류가 태초부터 경험해 온 것들의 축적물로 어떠한 지리적 차이, 문화나 인종, 시대 차이와 관계없이 한결같이 생각하였고, 느꼈고, 행동했고, 말한 것들의 유형이다. 우리는 우리의 개인적 경험이나 문화와 상관없는 곳에서 만들어진 음악을 듣고도 울림을 경험하는 경우가 있다. 서구 카톨릭 의식의 일부로 작곡되기 시작한 '레퀴엠'이 카톨릭 전통과는 별 관련이 없는 오늘날의 우리나라 사람들에게도 죽음에 대한 상상을 하게 한다. 쇼팽의 「녹턴 Op. 48, No. 1」은 표제가 있는 것도 아닌데 우리의 마음을 쓸쓸하게 한다. 모차르트의 음악을 들으면 아름답다고 느끼고, 바하의 음악을 들으면 정갈하다고 느끼고, 베토벤의 음악을 들으면 엄숙함과 위대함에 고개를 숙이게 된다. 우리나라의 사물놀이 장단이나 라틴 아메리카의 삼바, 스페인의 탱고, 아프리카의 토속 리

들은 모두 민족을 가리지 않고 듣는 이의 몸을 들썩이게 한다. 왜일까? 서로 다른 시대와 장소에서 살다간 많은 사람들이 비슷한 상상을 하고, 아름다움에 대해서 저마다 전혀 다른 잣대를 가지고 있지 않아, 음악 작품에 '공감'하는 이유는 인류가 선험적으로 물려받은 원형 속에 그러한 특질의 것들을 아름답거나 정갈하거나 엄숙하다고 느끼게 하는 보편적 성향이 담겨져 있기 때문이다. 이처럼 선험적으로 물려받은 원형은 음악적 상상력을 무한한 자유가 아닌 인류라는 종(種)의 테두리 안에서 발휘되도록 하며, 시간과 공간을 넘어선 보편성을 마련해준다.

5. 음악적 상상력이 갖는 본질적인 의미

삶을 영위하면서 경험하게 되는 것들은 대체적으로 두 가지 영역이 존재하게 된다. 하나는 눈에 보이는 영역이고, 다른 하나는 눈에 보이지 않는 영역이다. 눈에 보이는 영역은 형태가 있어 만져지고 객관적 입증이 가능하지만, 눈에 보이지 않는 영역은 형태가 없어 만져지지 않고 객관적으

로 입증이 불가능하다. 한편 공기나 바람처럼 명확하게 보이지 않지만 분명히 존재하는 것으로 인식할 수 있다.

눈에 보이지 않지만 존재할 수 있게 만드는 것. 이것은 상상력이 있기에 가능하다. 상상력은 감각으로 지각되는 여러 가지 특질을 종합하여 경험을 완성시켜 주는 인식적 능력일 뿐 아니라, 현실에 부재하는 새로운 존재를 만들어 내는 창조적 능력을 함께 가지고 있다. 그리고 대상을 단순히 기억하거나 연상하는 재생적 차원에서 뿐 아니라 그것들의 특질을 변형하여 객관적 대상을 주관적 대상으로 인식하도록 하는 또 다른 측면의 창조적 능력을 지니고 있다. 한편 상상력은 현실의 제약을 받지 않고 자유롭게 유영(遊泳)하지만 말 그대로 마냥 자유로운 것이 아니라 자연과 인간의 삶이라는 테두리 안에서 이루어지는 자유이다.

상상력의 이러한 특징은 음악적 상상력에서도 거의 그대로 적용된다. 단지 음악적 상상력은 문학이나 회화와는 달리, 질료를 갖지 않는 '음(音)'이라는 청각적 자극에 의해 촉발되기 때문에 다른 어떤 분야에서 보다 추상적이고 모호하다는 점이 다르다. 그러나 바로 이러한 추상성과 모호함이 음악적 상상력을 더욱 자유롭게 한다. 음악적 상상력은 우리가 음악을

'관계의 망'으로 묶여진 의미 있는 소리로 인식할 수 있게 한다. 나아가 작곡가에게는 창작의 동기를 마련해주고 음들의 예술적 결합을 이끌어 낸다는 점에서, 그리고 감상자에게는 객관적인 음악에서 자신만의 이미지를 형성하여 주관적 감상을 가능하게 한다는 점에서 그 창조적 가치를 확인할 수 있다. 또한 음악적 상상력의 본질은 자유롭지만 그 자유는 개인의 경험과 문화, 자연, 그리고 인류라는 다층적 테두리 안에서 이루어지기에 보편성을 바탕으로 한 자유라는 사실이다. 따라서 음악적 상상력은 보편성을 기반으로 자유로운 세계를 창조하고 이 자유로운 세계의 창조는 각자 개인의 경험을 이전 세계보다 확장시켜주고 문화를 진보적으로 발전시키고 자연과의 교감을 보다 강하게 밀착시켜줌으로써 인류에게 미적 체험을 지속적으로 제공해주는 것으로 평가된다.

지금까지 살펴본 바와 같이 음악적 상상력이 보편성을 바탕으로 한 자유의 세계를 창조하여 미적 체험을 가능하게 해 주는 근원적인 정신 능력임을 알 수 있다. 이제 음악적 상상력은 음악을 통한 미적 체험을 가능하게 해 주는 근원적인 능력으로서 새롭게 평가되어야 할 것이다.

제7주제
상상력에 기반 한 음악교육의 대안 모색

1. 상상력과 음악교육의 방향

현대사회에서 매체의 급속한 발달로 인해 다량의 정보를 어떻게 처리할 것인가 하는 문제가 심각하게 대두되었다. 이에 학습자들에게 요구되는 능력은 이러한 정보를 어떻게 하면 잘 활용하고 비판적으로 수용할 것인가 하는 측면이다. 그러나 현행 기능 위주의 예술교육으로는 사회변화의 요구를 수용 하는데 한계점을 지닌다. 말하자면 예술교육의 재

개념화가 필요할 뿐만 아니라, 예술교육에 '사유 촉발[86]'을 근간으로 하는 상상력을 적용한 교육프로그램 도입의 필요성이 대두된다. 이를 상상력(imagination)에 기반 한 구성주의 학습이론이라고 했을 때, 이는 다양한 감각─자료를 상상력을 통해 비판적으로 수용하고 활용할 수 있는 다각적 인지력 함양 교육이 절실히 요구된다는 것을 의미한다. 말하자면, 음악교육과정 역시 기존의 기능 및 기교 중심에서 벗어나 비판적으로 수용할 수 있는 상상력에 기반 한 교육과정이 요구된다는 점이다. 게다가 '상상력'에 기반 한 음악교육과정이 실제적으로 적용 가능하기 위해서는 교육현장을 토대로 한 이론이 형성되어야 한다. 다시 말해 교육의 변화가 교육 현장의 반성에서 시작해야 하는 이유는 현장이 교육변화의 실제적 단서를 제공하기 때문이다.

현행 음악예술 교육의 현장에서는 기능 및 기교 중심 교육과정에만 치중함으로써 음악 교육 본연의 목표인 학습자들이 '창의성 발달'에 부합하지 않는 교육과정으로 이루어지고 있다. 그 이유는 학교 교육과정의 음악 학습 평가에 있어 기능 내지 실기 중심의 음악교육과 기초교육으로서의 음악교육을 구분하지 않고 단일한 방식으로 그 평가를 수행한데에서 기인

하며, 결국 창의성 함양이라는 음악교육의 본래적인 목적을 훼손하고, 나아가 교육 수행 과정인 '상상력에 기반 한 창의성' 함양을 축소 또는 변형시키는 결과를 초래하였다. 이러한 표현 및 평가 위주의 결과주의 방식은 전문성만을 지나치게 강조하게 되고 결과적으로 음악교육이 비인지적인 기능 위주의 학습으로 여기는 편견을 낳기도 했다. 또한 이러한 학습의 평가 방식은 일반인들로 하여금 음악교육은 '완결된 표현'으로서의 결과만을 예술 작품으로 여기는 상황을 초래하였다.

여기에서 무엇보다 중요한 것은 실기 중심의 음악교육과 기초교육으로서의 음악교육을 혼동해서는 안 된다는 사실이다. 말하자면 기교 및 기능 중심의 전문성을 강조하는 음악교육 역시 창의성 함양을 위한 음악교육에 기반해야 할 것이다. 그런데 양자를 혼동하여 기능만을 강조할 경우 창의성 함양이라는 예술교육의 본래적 목표를 달성하는데 한계를 드러낼 수밖에 없다. 이는 결과적으로 예술교육이 '예술가의 사고 과정'이라는 사실을 이해시키지 못하는 결과를 초래하는 것은 물론, 결과적으로 음악교육은 비-인지적인 과목이고 표현 능력이 뛰어난 사람들만의 재능교육으로 비쳐질 것임에 분명하다.

따라서 상상력을 적용한 음악교육과정의 제시는 '교육 현장 실제의 변화'라는 목적 하에 음악과 사회변화에 합당하면서도 학습자들의 문제해결에 있어 실질적으로 도움을 주는 음악교육 이론의 방향이 되어야 한다는 측면에 따른 것이다. 이러한 이론에 대한 실천적 적용은 결국 예술교육 현장의 변화를 극대화하는데 기여할 것이다. 아울러 음악의 감성적 접근 방법에 대한 인지적 구성능력을 보완하는 대안으로 '사유 촉발'의 의미를 규정함에 있어, 기존의 구성주의 학습이론보다 진일보된 '예술에 대한 철학 방법론의 적용'이라는 이론적 모델을 제시할 필요가 있다. 말하자면 현재까지는 구성주의 관점에서의 음악교육이 기교 중심의 단순 재구성에 관심을 두었다면, 요구되는 모델은 '어떻게' 잘 구성할 것인지에 대해 판단하는 구성능력의 문제에 주안점을 두게 된다.

이 글의 목적은 음악의 확장된 영역과 사회 변화의 다양한 문제를 해결하기 위하여 예술교육과정에 '음악적 상상력 함양'이라는 철학적 접근 방식을 도입하여, 음악이 인지적인 과목으로서 창의적 인재육성에 이바지할 수 있음을 보이고 그 대안을 모색하고자 한다. 나아가 교육 모델의 실천적 적용이라는 측면에서 '상상력'을 함양하기 위한 음악교육 방법론에 적용

하는 것을 궁극적인 목표로 삼고자 한다.

2. 창의성 함양의 전제 조건으로서의 상상력

창의성을 근간으로 하는 음악교육과정의 설계는 학습자들이 지식을 구성하는 것 자체에 초점을 맞추기 보다는 어떻게 하는 것이 지식을 더 잘 구성하는지에 대한 것이 문제가 된다. 말하자면 학습자들이 지식을 습득하는 데에 그치지 않고 상상력을 통해 그 지식을 어떻게 잘 구성할 수 있는지에 대한 구성능력의 계발이 요구되는 것이다. 이러한 구성 능력은 곧 상상력을 근간으로 한다. 말하자면 창의성 교육은 상상력 함양을 통해 가능하다는 것을 의미한다. 마찬가지로 예술교육을 통한 '음악적 상상력' 함양은 곧 '창의성'을 근간으로 하는 음악교육의 목표 달성에 실질적으로 기여하게 된다. 모든 학습자들로 하여금 스스로 사고하고 판단함으로써 창의적 사고 형성에 기여하는 것은 물론 '창의성 함양이라는 음악교육' 의 목표를 실현할 수 있을 것이다. 또한 음악교육이 인지적 활동이라는 근거를

제공하는 것으로 '상상력에 기반 한 음악교육'은 학습자들에게 '생각하는 힘'을 기르게 하는 효과적인 방안이 될 수 있음을 시사한다.[86]

창의성에는 '새로움'과 '유용성'이라는 두 가지 핵심적인 준거가 적용되는데, 수렴적 사고는 합리성의 틀 내에서 논리적 과정에 따라 대안을 제시해 내는 반면, 발산적 사고는 우연성의 개입에 따른 논리적 비약을 지향한다.[87] 그래서 수렴적 사고는 의식적 사고인 반면에 발산적 사고는 의식을 넘어선 사고라고 할 수 있다. 과정으로서의 창의성은 기존의 정보들을 특정한 요구조건에 맞추거나 유용하도록 새롭게 변형하거나 조합하는 것을 말한다. 그러한 새로운 변형이나 조합을 통해 '유추에 의한 사고'를 할 줄 아는 능력이 바로 창의적 사고의 기본적인 요소라고 말할 수 있다.

창의성 연구에 관심을 갖는 많은 학자들은 창의적 문제 해결에는 아이디어들을 생성해 내는 것도 중요하지만, 그것으로 충분하지 않다는 것을 인정하고 있다. 창출된 아이디어들을 다듬고 선택해야 하기 때문이다. 많은 학자들은 전자를 협의의 창의적 사고, 또는 상상적 사고라 부르고 후자를 비판적 사고라고 한다. 창의적 사고는 우리에게 익숙하지 않은 관계와 형태, 질서로 구분하거나 구성하면서 문제성을 촉진시킨다. 왜냐하면 말

할 가치가 있는 것에 대해 어떻게 말하고, 만들어낼 가치가 있는 것을 어떻게 만들며, 수행할 가치가 있는 것에 대해 어떻게 수행하는지에 대해 착안하는 것이기 때문이다. 우리는 주어진 문제를 해결하기 위해 문제 상황을 재구성하고, 문제를 해결하기 위한 방법으로서 대안적인 가설을 세우고, 가능한 결과에 대해 고려하면서 그 상황이 갖고 있는 문제가 사라지고 새로운 신념이 세워질 때 경험을 조직하는데, 이것은 바로 창의적 사고의 역할이다.[88] 그 대표적인 사례로 '의심'을 꼽을 수 있는데, 의심은 우리가 현재 지니고 있는 신념을 유보하게 한다.

아울러 상상력을 근간으로 하는 확장적 사고는 '주어진 것'을 뛰어넘어 그 과정 속에서 우리의 사고를 도약시켜 준다는 점에서 진화적인 성장 및 인지적인 비약을 가능하게 해준다. 확장적 사고는 우리의 사고 자체의 확장뿐 아니라 사고하는 능력 역시 확장시켜 준다. 창의성은 주어져 있는 것을 아주 다른 무엇인가로 변형시키는 과정이라는 점에서 이는 상상력을 근간으로 한다. 즉, '비판', '발산', '배려'를 근간으로 하는 창의적 사고는 상상력을 자극하여 새롭게 창출해내는 것이다. 그러므로 상상력에 기반 한 창의적 사고는 주어진 상황에서 사고를 향상시키는 데 핵심적인 역

할을 수행하게 된다.[89] 현대사회가 요구하는 인재가 갖추어야 할 사고능력은 곧 '상상력에 기반 한 창의성' 인 것이다.

3. 구성주의 학습이론의 적용과 그 한계

최근 예술교육에서 창의적인 발상을 독려하는 환경 속에 학습자들로 하여금 창의성을 향상시키려는 노력을 지속적으로 요구하고 있다. 그래서 유사성보다는 독창성을, 모방보다는 개성을 추구하는 것에 전문성을 부여하려는 경향이 지속적으로 있어 왔다. 그러나 교육 현장에서는 초 · 중등교육, 고등교육 등 모든 교육과정이 기능중심의 실기 교육으로 일관되고 있는 것이 현실이다. 물론 이러한 경향에서 벗어나고자 예술교육자들은 기능적 관점 외에 예술이 '인지적' 이라는 부분을 부각시키고자 노력한 또한 부인하기 어렵다. 하지만 예술교육에서의 '인지과정' 에 대한 논의는 많으나 지식 구성과정에 있어 어떻게 구성하는 것이 더 잘 구성하는 것인지에 대한 질적인 논의가 그 동안 별반 없었다. 이것은 판단의 문제이며 모

든 판단은 가치와 연관되어 있다. 지금까지 이러한 구성능력의 함양에 대한 근거로 '구성주의 학습이론[90]'을 도입하여 가능한 방안을 모색해 왔지만, 그 현장 적용에 있어 답보 상태에 머물러 있다는 평가에 자유롭지 못하다.

구성주의 입장에서는 성취와 이해(understanding)를 구분하면서 과제의 단순한 수행이 아닌 '이해 과정'을 교육의 목표로 삼고 있다.[91] 구성주의 학습에서 '이해한다'는 것은 과제를 단순히 수행하는 능력이 아니라 선행 과제와 관련지어 이후의 과제에 대한 개념적 이해에 대한 적용을 통해, 그러한 능력을 학습자에게 납득시키는 것이다.[92] 구성주의적 학습이론에 따른 교육에서 학습자는 자신의 학습에 대해 반성하고 고차적인 사고 활동을 하고 학습의 목표를 세워 자기 평가에 참여하도록 장려하는 방식으로 나타난다.[93]

그런 점에서 구성주의 이론은 지식의 구성과 습득은 개인의 인지적인 작용이란 측면과 사회관계 속에서 사회 구성원과의 상호작용을 통해 이루어진다.[94] 하지만 구성주의 학습이론에서 주안점을 두고 있는 것은 학습에 대한 사회적 성격을 인식하는 것과 함께 학습자의 능동적 참여의 필요성

에 관한 것이다. 합리적 인식론에 근거한 객관주의와 절대주의를 부정하는 구성주의는 형식적, 수동적 학습에 대해 그 정의를 달리하고 있다. 학습은 절대적인 가치를 습득하기 위한 수용의 과정이 아니라 계속되는 자신의 성장을 위해 현실적 삶 속에서 실질적인 체험을 강조하는 학습자의 능동적, 내적 재구성의 과정인 것이다. 진리(truth)나 가치(value)는 인식 주체와 동떨어져 있는 것이 아니라 바로 인식 주체에 의해 구성되며, 지식 구성의 과정에서 능동적인 입장을 취한다. 이러한 학습에 대한 의미 규정은 학습과 관련된 내용, 방법 등과 밀접하게 연관되어 있고, 따라서 학습 내용적 측면에서 학습은 학습자의 삶과 관련되어 있어야 하며 방법적 측면에서는 능동적, 실제적, 그리고 직접적인 경험과 탐구의 과정에 근거해야 한다는 것이다.[95]

하지만 과연 그러한가? 라는 물음에 대해 여전히 자유롭지 못한 것 또한 사실이다. 왜냐하면 구성주의 이론을 전제로 할 때 지식이 어떤 방법으로든 재구성은 될 수는 있겠지만, 문제가 되는 것은 첫째, 그 방향을 어떻게 설정하느냐에 따라 구성의 결과가 얼마든지 달라질 수 있다는 한계를 지니고, 둘째 합리성을 근간으로 하는 객관주의를 배제할 경우 비록 그

것이 구성주의에 입각한 학습이라고 할지라도 과연 학습자 자신이 어떻게 방향을 잡을 수 있는가 하는 점이 문제가 될 수 있다. 이는 목표나 목적이라는 잣대를 전제로 하지 않고는 현장에 적용하기 불가능하기 때문이다. 여기에서 구성주의 이론에 대해 재고의 필요성과 함께 구성주의적 접근을 비판하는 이유가 되기도 한다. 말하자면, 보다 보완된 형태의 이론이 요구된다는 것을 의미하는 것이기도 하다.

4. 상상력에 기반한 음악교육

철학적 사유 활동을 적용한 교육방법은 서로가 다양한 생각을 유발할 수 있도록 유도하는 방법론을 의미하는 것으로, 일종에 '사유 촉발'을 위한 학습프로그램인 것이다.[96] 이러한 새로운 학습프로그램은 미(美)의 탐구에서 '철학함'이 갖는 의미는 '상상력에 기반 한 사유 촉발'을 위한 것으로 소크라테스의 대화법[97]이나 데카르트의 '방법적 회의'에서 그 근거를 찾을 수 있다. 이는 어떤 대안을 찾기 위해 자기 자신이 세운 가정과 전제를

검토하고, 일반적으로 우리가 당연하다고 받아들이는 것에 대해 의문을 제기하는 것이다. 이 방법론은 제기되는 질문들에 대해 그 해결 방안을 찾기 위해 연속적으로 질문을 던짐으로써 스스로 해결해 나가는 방식이다. 이러한 소크라테스식의 탐구적 대화 방법은 대화 상대가 이미 믿고 있는 사실에 대한 의문(회의)으로부터 시작한다.

소크라테스식의 대화법은 상대방이 믿고 있는 사실들에 대해 반대 논증을 제시함으로서, 대화 상대자가 스스로 믿고 있는 사실에 대해 검토해 보는 것이다. 이에 따른 논증 방식은 대화하는 가운데 특정한 해결책을 제시하는 것은 아니다. 반례를 통한 논증의 목적은 대화 상대자로 하여금 자신의 신념에 대한 재검토와 반성을 통해 반대되는 다양한 관점도 얼마든지 있을 수 있다는 것을 스스로 깨우치도록 유도하는 것이다. 데카르트의 '방법적 회의' 역시 확실성을 확보하기 위한 방법론으로 일종에 '사유 실험'을 통해 확실하다고 믿었던 기존 명제들에 대해 회의를 거듭한 후 확실성을 확보해 나가는 방식이다. 그런 점에서 데카르트의 '방법적 회의' 또한 소크라테스식의 대화법과 같은 맥락에서 이해할 수 있을 것이다.

이러한 소크라테스식의 방법론을 '사유 촉발 학습프로그램'에 적용할

경우 공통된 질문을 다양한 방식으로 만들어 상호 토론을 유도함으로써 그 답변을 찾아나가는 탐구 방식이 될 것이다. 이러한 방식을 실천적으로 적용함에 있어 요구되는 것은 일차적으로 질문과 답변의 기법이고 둘째는 그 대화의 진실성에 있다. 말하자면, 질문의 형식은 특정 목적에 따른 답변을 염두에 둔다는 점에서 연속적인 질문의 모델이 이미 설정되어 있어야하고, 그 진행과정에서 답변의 내용에 따라 자연스럽게 그 대화가 이어질 수 있도록 유도함으로써 스스로 깨달을 수 있은 가능성을 확보해 나가는 것이다.

또한 그 대화는 진리를 스스로 찾아나가는 과정이라는 점에서 오류를 최소화하는 기법이 요구된다. 이러한 대화법을 음악교육에 적용할 경우 스스로 사유를 촉발할 수 있는 계기가 된다. 위 대화법을 통한 예술교육에서 연속적인 질문과 답변을 통해 기억에 저장된 관념을 연속해서 떠 올리게 되고, 그것이 서로 어떻게 연관성을 지니느냐에 따라 수많은 이미지를 형성하게 된다. 그러한 이미지는 하나의 단일한 관념으로 형성되는 것이 아니라, 이미지들 간에 지속적인 충돌을 일으키면서 새로운 이미지가 연속적으로 산출되는 것이다. 이것이 곧 예술교육에 철학적 기법을 적용하

여 사유를 촉발해 내는 방식이다.

이렇듯 예술교육에서 '생각한다는 것'은 관념의 소유를 의미하고 관념을 소유한다는 것은 곧 이미지를 떠올린다는 것을 의미한다. 그래서 상상력이란 이러한 이미지를 산출해 내는 능력(생각하는 능력)이라고 할 수 있다. 무엇보다 상상력의 일차적인 역할은 우리에게 생각할 수 있는 자료로서의 관념들을 제공해 주는 일이다. 그렇다면 관념을 마음속에 재생시켜 주는 능력이 다름 아닌 상상력인 것이다. 결국 우리 생각의 토대인 관념이 주어지지 않을 경우 우리에게 생각조차 있을 수 없다고 했을 때, 그러한 토대를 제공해주는 상상력이야말로 우리가 사유하기 위한 가장 기초적인 능력이라고 할 수 있다.[98]

흄은 우리의 지각을 '인상(impression)'과 '관념(idea)'으로 구분한다. 인상이 감각과 같이 경험의 직접적인 자료라고 한다면, 관념은 인상의 복사물로서 우리의 마음속에서 일어나는 이미지(image)이다.[99] 그래서 흄은 관념을 심상(心像)으로 규정하고 있다. 말하자면, 상상력이란 우리가 감각하지 않은 것과 실제로 경험하지 않은 것을 정신적 이미지로 만드는 활동이자, 또한 이전 경험을 결합하고 재조직하면서 새로운 이미지를 창출하는

능력인 것이다. 이러한 관점을 음악에 적용할 경우 은유적 도약에 따른 이미지는 미적 창의성으로 드러난다. 그러므로 음악에서 이미지의 형성(상상력 활동)을 통한 미적 창의성이 음악교육의 주요 목표가 되어야 하며 상상력 함양을 위한 음악 기초교육은 예술 영역에서 무엇보다 중요한 측면이다. 이러한 사고 활동은 음악교육에서 미와 질서 등을 '재창조하기 위한 사유 과정'으로 이해 할 수 있다. 이것은 미에 대한 사회적 통념과 가치체계 및 지식관 등을 비판함과 동시에 그것들을 재구성하기 위한 사고활동으로 간주된다.

따라서 미를 해석하기 위한 탐구는 우리의 상식을 이루고 있는 기초적인 신념의 가정들에 대해 합리적인 방법으로 비판적 성찰을 체계적으로 수행하는 활동이다. 그러므로 비판적 질문 행위와 반성적 사고(reflective thinking)는 미를 탐구하는 철학함의 특성으로 이해될 수 있다. 보다 구체적으로 형식과 아이디어들의 탐색을 촉진시켜주는 교수활동, 사태에 대한 직관적 파악, 질적인 관련성에 대한 비판적 검토 등의 행위를 통해 학습자들이 관여하는 사고 과정에 영향을 주는 요인들이 되며, 그 과정을 통해 학습자 스스로 심미성을 깨우쳐 나가는 과정인 것이다. 그래서 철학함을

통한 사회화 과정은 학습자 스스로 미적 탐구를 수행해 나가는 과정이다. 이와 같은 사고 활동을 촉발하는 질문과 토론 과정이 예술 교육과정 안에서 전제 되어야 학습자들이 사유를 촉발해 내는데 실질적으로 기여할 수 있을 것이다. 말하자면 여기에 적용되는 음악교육은 기초교육에 해당한다. 그래서 전공으로서의 음악교육과 기초교육으로서의 음악교육은 구분될 필요가 있다. 전공으로서의 음악교육은 기교나 기능 중심의 교육이 주된 측면이 될 수 있겠지만, 기초교육으로서의 음악교육은 그렇지가 않다. 후자의 경우 예술교육의 목표가 그렇듯이 창의성 함양과 직접적인 연관성을 갖는다는 점에서 포괄적으로는 인문학 교육과 연장선상에서 이해해야 할 것이다.

5. 철학적 사유 활동을 반영한 음악교육

음악교육에 대한 철학적 적용은 학습자들이 미적 탐구라는 목적을 실현하기 위해 질문과 답변을 통해 '음악적 상상력'을 확보해나가는 과정

이다. 여기에서는 특히 질문을 만드는 것과 답을 찾아가는 과정, 즉 탐구의 과정을 강조한다.[100] 그러나 '생각하기'에 대한 일반적인 오류가능성은 '아는 것과 생각하는 것' 사이의 개념적 혼동에서 비롯된다. 학습자들이 토론을 진행하는 과정에서 원활한 의사소통이 이루어지지 않을 경우 그 이유를 이해나 지식의 부족으로 돌리 곤 한다. 이는 곧 하나의 고정된 토론 방식이나 지식이 있음을 전제하는 것인데, 그러나 그것은 하나의 특정한 해결책 혹은 지식의 부족이라기보다는 그 지식을 상황에 맞게 활용하고 적절하게 적용하지 못하는 역량의 문제인 것이다. 이는 스스로 생각한 결과에 따른 가능한 답변을 찾기보다는 특정한 결론이 있다고 여기는 태도에서 발생하는 문제로 보다 복잡하고 난해한 문제가 발생할 경우 오히려 문제를 회피하는 성향으로 나타나게 된다. 따라서 예술교육과정에 '철학 훈련'을 통한 사유 촉발 방식을 도입함으로써 가능한 실마리를 마련할 수 있는 것이다. 이는 기존의 예술교육과정에서 어떠한 의문이나 회의도 없이 일정한 틀에 따라 교수 행위가 이루어졌었던 점을 감안할 때 학습자들에게 철학적 방법론의 적용이라는 진일보된 사고훈련 과정이 요구된다.

소통 중심의 학습 환경에 노출 되지 않았던 학습자들은 이러한 교육과

정에 익숙하지 않기 때문에 다소 거북하게 받아들일 수 있다. 이러한 점은 구성주의 학습이론에 입각한 '철학 활동'이라는 관점에서 학습자 중심의 교육과정에 대한 이해를 전제로 해석이 가능하다. 즉, 학습의 주체로서 학습자가 중심이 된다는 점에서 학습 난이도 역시 결정되어 있는 것이 아니라, 장기적이고 포괄적이며 총체적인 관점에 따른 것이다. 학습자로 하여금 인지적 능력을 함양하고 당면한 삶의 문제에 대한 보다 효과적이고 실질적인 해결책을 마련하기 위해서는 그들 스스로 지식을 창출해낼 수 있는 소크라테스식의 탐구 과정이 요구된다. 따라서 학습자의 맥락적 사고 형성은 학습자로 하여금 스스로 당면한 문제에 대해 분석하고 판단하고 그 해결의 실마리를 스스로 찾도록 만드는 것이다. 그러므로 요구되는 음악교육과정은 학습자들에게 비록 난해하고 어렵게 받아들일 수 있어도 문제해결 능력을 키우기 위한 교육 과정이 되어야 할 것이다.

따라서 수업 현장에서 미적인 탐구과정을 활성화시키기 위해서는 특정한 정답이 제시되는 교육방법보다는 의도적이고 목적 지향적으로 교육과정을 '사유 촉발'이라는 방식에 따라 교육내용을 마련할 필요가 있다. 교사 및 학습자들이 문제해결의 한계상황에 직면하게 되면 그 교육과정에

부정적인 입장을 갖거나 이를 포기하는 상황까지 발생되는 경우도 있다. 앞서 언급한 이유에서 명확한 답이 제시되는 학습과정은 오히려 사고를 단순화시킬 수 있다는 점에서 진정한 의미에서의 학습자 중심의 음악교육과정이라고 보기는 어렵다. 그런 점에서 '철학적 방법론'을 반영한 음악교육과정은 학습자들을 스스로 생각하도록 만드는 것이며 여기서 '사유 촉발'은 탐구의 과정으로 청각적 이미지를 분석해내는 과정으로 이해할 수 있다. 그러므로 상상력에 기반한 탐구과정으로서의 이미지 분석과정은 관계성에 따른 구조를 올바르게 파악하는 것으로 이는 음악교육과정이 사고력에 기반해야 하다는 것을 의미한다.[101] 여기에는 '사유 촉발'이라는 학습과정을 통해 스스로를 비추어 선입견이나 편견, 자기기만을 형성하는 요소들이 무엇인지에 대해 아는 것은 물론 그것이 형식, 절차, 방법, 내용에 대한 사고를 포함한다.

보다 구체적으로 학습과정에서 학습자 스스로 탐구를 활성화시키기 위해서는 탐구방법의 중요성은 물론 학습내용에 담고 있는 의미까지도 파악할 수 있도록 해야 한다. 기존 음악교육이 감수성을 함양하는데 교육이 목적을 두고 있었다는 점에서 감성의 함양이라는 부분적인 목적은 달성될

수 있을지 몰라도 음악교육을 통해 실현되어야할 '사유 촉발'이 축소된 교육이라는 점에서 그 한계를 지니고 있는 것이 사실이다. 따라서 요구되는 음악교육과정은 감성의 함양뿐 아니라 상상력을 활성화시킬 수 있는 방법으로써 대화와 토론이라는 철학함이 적용된 교육과정이어야 할 것이다. 그러므로 학습자들이 이러한 과정을 통해 감성을 적절히 조율하고 통제하는 것을 스스로 습득함으로써 구성주의 관점에 기반한 음악교육과정에 부합한다고 볼 수 있다.[102]

음악교육에 있어 개개인의 특성만을 강조하는 교육방식에 따를 경우 상상력에 기반한 통합적인 사고력 함양이라는 교육목표에서 괴리감이 발생하게 된다. 그러나 반성적 교육모델로서 '사유 촉발'을 반영한 음악교육과정에 따를 경우 개개인의 특성을 보존하는 것은 물론 다면적 사고력을 함양하는데 실질적으로 기여하게 될 것이다. 여기에서 유의해야 할 것은 이러한 소양의 함양은 사회적 공동체와 유리되어 생각할 수는 없다. 그런 점에서 우리가 지향하는 다면적 사고의 핵심적인 능력인 창의성 역시 공동체 상호간 긴밀한 소통 속에서 이루어지게 된다.

결국, 음악교육에 철학적 훈련 과정을 도입하여 학습프로그램에 적용

함으로써 교육활동을 재구성하는 것은 상상력을 극대화 하는데 기여할 수 있을 것이다. 말하자면 '사유 촉발'을 음악과정에 도입하여 사고와 감성의 통합을 통한 학습프로그램을 마련해야만 할 것이다. 이는 확장된 음악교육으로 이미지 정보 활용과 함께 청각적 인지능력을 함양하는 '사유 촉발' 교육인 것이다. 이러한 철학적 훈련 과정을 적용한 음악교육 모델이 교육과정에 실질적으로 반영되기 위해서는 철학 훈련을 기반으로 한 비판적 구성활동이 함께 이루어져야 한다. 이러한 교육모델의 제시가 갖는 의의는 결국 시대적 요구의 반영은 물론 청각문화 학습의 핵심적인 교육과정으로 새로운 요구를 수용할 수 있는 대안이 될 것이다.

주해

제1부 철학적 주제로서의 상상력

1. M. 존슨, 『마음 속의 몸: 의미, 상상력, 이성의 신체적 근거』, 노양진 역, 철학과현실사, 2001, 19쪽.

2. 그는 '상상(phantasia)'을 '지각에 근거해 발생하는, 지각과 유사한 일종의 운동' 또는 '판타스마타(phantasmata)가 나타나도록 해 주는 것'이라고 정의하면서, 상상력을 지각이나 믿음도 아니라고 하면서 상상력에 독립된 위치와 기능을 부여하게 된다. 아리스토텔레스가 상상력을 독립된 능력으로 취급한 후, 철학자들의 주된 관심은 상상력과 지식의 관계에 있었다. 그들은 상상력을 지식의 형성에 도움을 주는 요소나, 인간을 오류에 빠지게 하는 근원, 또는 지식과 오류 모두의 원인이 되는 것으로 간주했다. De anima, III권 427bf, 428b18, 장영란(2000), 2장 참조.

3. 민 정(2001) 참조.

4. 플라톤적 전통에 따른 지식은 이성적 직관에 따른 사물의 본질에 대한 파악이라는 점에서 이미지는 이러한 지식과는 아무런 관련이 없는 열등한 것으로 취급될 수밖에 없다.

5. 홍병선 외, 『예술에서의 상상력』, 연경문화사, 2013, 189쪽.

6. Aristoteles, 『De Anima』 III, 427b.

7. 만일 감각과 상상이 실제적으로 동일하다면 상상은 모든 생물에게 가능할 것이다. 그러나 이것은 사실이 아니다. 왜냐하면 개미나 벌, 굼벵이가 상상한다는 것은 참이 아닐 것이기 때문이다. 다시 말해서 모든 감각은 참이지만 대체로 상상은 거짓이다. Aristoteles, 『De Anima』 III. 428b.

8. 이 장은 홍병선(2012)의 "상상력에 대한 흄의 기획"에서 요약 발췌한 것이다.

9. 흄은 인상과 관념의 차이를 생생함(vivacity)이라는 말로 묘사한다. "이것들의 차이는 이들이 우리 마음에 부딪쳐서 우리의 사유나 의식에 들어오는 데에서 갖는 강도(force)와 생생함의 정도에 있다. 가장 힘있고 강렬하게 들어오는 지각을 우리는 인상이라고 부를 수 있다. 나는 우리의

모든 감각, 정념, 감정이 영혼에 처음 나타났을 때 이것들을 이 이름으로 파악한다. 관념에 의해서 나는 사유와 추리에서 이것들의 희미한 이미지들을 의미한다." D. Hume(1978), 2-3쪽.

10. 홍병선, "상상력에 대한 흄의 기획", 『예술에서의 상상력』, 연경문화사, 2012, 212쪽.

11. D. Hume(1978), 8-10쪽.

12. D. Hume(1978), 9쪽.

13. 홍병선 외(2012), 213쪽.

14. 홍병선 외(2012), 214쪽.

15. 말하자면 어느 때 어디에서 어떻게 지각된 것이라고 말하기는 어려운, 어쩌면 이 시간 이곳에서 이런 방식으로 지각된 바나나의 어떤 한 부분과 저 시간 저 곳에서 또 다른 방식으로 지각된 바나나의 한 부분을 결합시켜 생긴 것일 수 있다는 것을 의미한다.

16. 이 점에 대해 이준호 교수는 다음과 언급하고 있다. 즉, "복합적인 것을 단순한 것으로 분리하고 다시 이 단순한 것을 복합적인 것으로 결합"하는 것은 상상력이며, 『논고』의 제2원리는 바로 이 상상력의 원리이다". 이성을 통해 구별할 수 있는 것은 모두 분리할 수 있고, 분리할 수 있는 모든 것을 구별할 수 있다. "이 때 이성은 복합 지각들에서 단순 지각들을 서로 구별하고, 상상력은 복합 지각을 구성하고 있는 단순 지각들을 서로 분리한다. 이준호(2005), 2장 참조.

17. 기억에 관한 흄의 주장을 직접 들어보면 다음과 같다. 즉, "상상력은 근원적 인상과 동일한 질서와 형태에 얽메이지 않지만, 기억은 변화시킬 수 있는 능력도 전혀 없이 근원적 인상과 동일한 질서, 그리고 형태는 어느 정도 얽매인다. 기억은 그 대상에 현전했던 본래 형태를 유지하며, 우리가 무엇을 상기하는데 있어서 그 대상을 벗어나게 되는 것은 모두 기억이라는 직능의 결함 또는 불완전함에서 기인한다는 것은 분명하다." D. Hume(1978), 9쪽.

18. 홍병선 외(2012), 216쪽.

19. D. Hume(1978), 11-13쪽.

20. 홍병선 외(2012), 217쪽.

21. D. Hume(1978), 10쪽.

22. 홍병선 외(2012), 218-9쪽.

23. I. Kant, 『순수이성비판』, A120.

24. I. Kant, 『순수이성비판』, B75.

25. 지상범(2012), "철학적 문제로서의 상상력", 『예술에서의 상상력』, 연경문화사, 200쪽.

26. I. Kant, 『순수이성비판』, B133.

27. 삼각형을 사례로 들어 칸트는 다음과 같이 언급하고 있다. 즉, 삼각형은 세 변으로 된, 닫힌 평면도형이다. 그 다음에 종이에 그려진 감각형 또는 색종이로 만든 삼각형 모양의 조각 등 삼각형 모양의 물리적 대상들이 있다. 나의 감각에 실제의 삼각형이 주어지지 않아도 나는 특정한 삼각형의 이미지를 그릴 수 있다. 또한 삼각형에 대한 나의 도식 또한 있다. 그 도식은 나의 영상과 동일하지 않다. 오히려 그 도식은 나의 마음속에서든 실제의 물리적 실재 안에서든 공간 안에 순수한 삼각형 모양의 도형을 종합하는 절차이다. 삼각형의 도식은 삼각형의 영상들을 생성하게 해주는 것이지만 이미지와는 구별되어야 한다.

28. 박영하, "가스통 바슐라르(Gaston Bachelard)의 상상력 철학과 무용창의성", 『대한무용학회논문집』제70권 3호, 2012, 22-23쪽.

29. 예를 들어 항아리의 형상을 통한 상상력이 '물체'에 의한 형태적 상상력이라면, 항아리를 구성하는 질료인 흙을 대상으로 한 상상력이 '물질'에 의한 물질적 상상력이라 할 수 있다. 바슐라르는 물체의 형상에 의한 형태적 상상력 보다 질료에 의한 물질적 상상력을 강조하였는데 그 이유는 형상은 질료가 만들어낸 산물로서 질료가 물질의 형상을 결정짓는 본질로 평가하였기 때문이다. 예를 들어 얼음의 경우, 만일 얼음 덩어리

의 이미지가 외곽선의 형태라는 '물체'에 의한 상상력이라면, 얼음 자체의 '물질'에 대한 상상은 얼음의 차가운 성질을 상상하게 하고, 또한 열에 의해 얼음이 녹았을 때는 물을 상상하게 하고, 더 나아가 열에 의해 증발되는 수증기를 상상케 한다. 이 때 상상력은 대상의 표면에 차단된 형태적 상상력에 머무르지 않고 대상의 내부로 들어가 대상의 실체와 만나면서 표면적인 형태와는 무관하게 대상을 변화시킨다. 박영하(2012), 23쪽.

30. 박영하(2012), 23쪽.
31. 강성중, "바슐라르의 물질적 상상력과 디자인 창의성 연구", 『한국디자인 포럼』, Vol 31, 2011, 381-390쪽 참조.
32. 김혜숙,(2004), "바슐라르의 상상력 이론에 근거한 음악적 상상력 연구", 한국교원대학교 석사학위논문 참조. 박영하(2012), 23쪽에서 재인용.
33. 박영하(2012), 24쪽.
34. Bachelard, C., 정영란 옮김,(2001), 홍명희(2005), 박영하(2012), 24쪽에서 재인용.
35. 홍병선, "예술에서의 상상력, 그 철학적 토대", 『철학논총』 제56집 3호, 새한철학회, 2009, 3.2 참조.
36. 홍병선 외, 『예술에서의 상상력』, 연경문화사, 2012, 218쪽.
37. 이 점에 대해 흄은 다음과 같이 말한다. 즉, "양태에 대한 관념 뿐 아니라 실체에 대한 관념도 상상력에 의하여 결합된 단순 관념들의 합성(collection)외에 다름 아니다." D. Hume(1978), 16쪽.
38. 홍병선 외(2012), 219-20쪽.
39. 홍병선 외(2012), 222쪽.
40. John Houtz et al., 김정희 역, 『창의성을 부르는 심리학』, 시그마프레스, 2007, 87쪽.
41. John Houtz et al., 김정희 역(2007), 93-94쪽.

42. Guilford, J. P., "Structure of Intellect", *Psychological Bulletin*, Vol. 53, 1956, pp. 267-293.

43. 길포드가 말하는 협의의 창의성인 '발산적 사고'(확산적 사고)로 정의한 창의성 검사는, 예컨대 벽돌과 같은 물건의 용도를 주어진 시간 내에 가능한 한 많이 나열해 볼 것을 요구한다. 그리고 반응의 수가 많고(fluency), 다양하고(flexibility), 그리고 독특한(originality) 것일수록 창의적이라고 본다. 길포드의 발산적 사고의 범주에는 유창성(fluency), 융통성(flexibility), 독창성(originality), 정교성(elaborativeness) 등의 요소가 포함된다.

44. 김영채(2005), 『창의적 문제 해결 : 창의력의 이론, 개발과 수업』, 교육과학사, 3-6쪽.

45. "비판적 사고와 창의적 사고는 완전한 별개의 것이 아니다. 훌륭한 비판적 사고는 그 성질상 창의적이며, 훌륭한 창의적 사고에는 항시 진행중인 산출(product, 지식)을 비판적으로 평정하고 향상시키는 것이 포함된다" Nickerson, D. N.(1987) p. 66. 김영채(2005)에서 재인용.

46. Mattew Lipman, 박진환 외 역, 『고차적 사고력 교육』, 인간사랑, 2005, 311-333쪽.

47. 안영길(1989), 252쪽.

48. 전경원(2006), 참조

49. Encyclopaedia, Britannica Online.

50. wikipedia.

51. 창의성에 본격적으로 관심을 갖게 된 시기는 1950년대 이후로, 당시 미국심리학협회 회장이었던 조이 길포드의 창의성에 관한 기조연설을 기점으로 심리학자들의 창의성에 관한 본격적인 연구가 시작되었다. 그리고 여러 연구자들에 의해 창의성에 대한 다양한 견해들이 발표되었다. 이들의 연구를 통해 창의적 개념에 대한 두 가지 핵심 요소를 발견할 수 있는데, 그것은 '새로움'(독창성)과 '적절성'(가치)이다. 문찬, 김미자, 신희

경, 임남숙, 이상훈(2010), 16쪽.

52. 이홍수(1990), 167쪽.

53. 그 동안 창의성에 관한 연구에서 상상력을 창의성의 본질적인 측면으로 여겨 왔고, 연구 초기에는 창의성, 창의력 대신에 상상력이라는 용어를 사용하였다. 오스본(Osborn)도 초기에는 창의성 보다는 상상력이라는 용어를 사용하였다. 그 외에 Torrance(1966), Williams(1980) 역시 상상력이 창의성의 본질적인 요소로 여겼다. 전경원, 『창의학』, 2005, 정은경, "음악교육에 있어서 상상력의 의미와 역할에 관한 연구", 『음악교육연구』 29집, 2005, 130쪽에서 재인용.

54. 이경숙, "예술과 '상상력'의 상관관계에 대한 고찰", 중앙대학교 산업창업경영대학원 석사학위논문, 2012, 15-6쪽.

제2부 예술과 상상력

1. 코울리지는 상상력과 空想을 엄밀하게 구분하고 있다. 상상력이란 감각 인상에서 파생된 이미지들을 재생하고 결합시키는 단순한 능력에서 벗어나게 함으로써, 상상력의 독특한 창조적, 능동적, 통합적 기능을 강조하는 반면, "공상이란 고정된 것과 한정된 것들 이외의 그 어떤 대응물을 갖고 있지 못하다. 사실 공상은 시간과 공간의 질서에서 해방된 기억의 한 양식에 다름 아니고 우리가 선택이라는 단어로 표현하는 의지의 그 경험적 현상과 뒤섞이고 또 변형된다."고 주장하고 있다. Samuel Tayler Coleridge, *Biographia Literaria or Biographical Sketches of My Literary Life and Opinions*, ed. James Engell & W. Jackson Bate, 2 vol, Princeton: Princeton UP, 1983, 304–5쪽.

2. 예술이 현실의 단순한 모방보다는 새로운 표상을 제시하는 영혼의 감성을 중요시 한다는 점에서 상상력이 갖는 새로운 창조의 힘에 보다 큰 의미를 둔 것이고, 이런 점에서 상상력은 영감이나 직관과 비슷한 의미를 지닌다고 할 수 있다.

3. 다음 백과사전, '상상력'(심리학/브리테니커)

4. 상상이란 말은 코끼리를 한 번도 본적 없는 중국 사람들이 인도에서 온 코끼리뼈만 가지고 "코끼리의 형상을 머릿속으로 그렸다"는 데서 유래한다. 이러한 어원에 비추어 '상상'의 핵심을 정확히 짚고 있는 것으로 보인다. 우리가 무언가를 제대로 상상하려면 "코끼리의 뼈"라는 구체적인 경험적 대상을 가지고 해야 한다는 것, 그런 점에서 어떠한 상상이든 '과학적 상상'이어야 할 것이다. 그러나 "코끼리뼈"만으로는 온전히 살아움직이는 코끼리를 상상하기는 어려울 것이다. 그 바탕 위에 살을 붙이고 코끼리를 일으켜 세운 뒤 걷게 만드는 능력은 전적으로 '예술적 상상력'의 몫일 것이다. 따라서 과학적 상상력과 예술적 상상력이 결합할 때 비로소 '온전한 상상'이 가능하다는 의미로 해석할 수 있다.

5. 카프라의 사상은 신과학 운동의 대표적인 견해로 평가할 수 있다. 그 특

징을 기존과학에 대한 비판에 비추어 정리하면 다음과 같다. 첫째, 서구 과학이 지니는 인식영역의 한계성에 대한 비판, 둘째 서구기계론이나 결정론에 대한 비판, 셋째 분석주의와 환원주의에 대한 비판 등이다. 이에 따라 드러난 성과를 비판적 측면에서 보자면, 첫째 과학과 사회의 관계를 지나치게 소홀히 하고 있다는 점, 둘째 과학의 현실과 과학의 희망을 선명하게 구분할 수 있어야 한다는 점, 셋째 주술화된 생기론이나 현대화된 정령론에 대한 새로운 모색 등을 들 수 있다. 이성범(1992), 참조.

6. 진형준, "상상력 연구 방법론 I : 상상력과 예술적 창의성", 『불어문화권 연구』 제11집, 서울대 불어문화권 연구소, 2001, 2쪽.

7. 진형준(2001), 2쪽.

8. 진형준(2001), 3쪽.

9. 강동수, 김재철, "초기 르네상스 철학의 상상력 이론", 『철학연구』, 제87집, 대한철학회, 2003, 2쪽.

10. 고대철학에서 르네상스철학에 이르는 상상력의 역사를 J. M. Cocking은 『상상력: 관념들의 역사 연구』에서 탁월하게 기술하고 있다. 르네상스의 상상력에 대한 전반적인 연구는 M. W. Bundy의 "Invention and imagination in the Renaissance"이고, Michael J. B. Allen의 두 논문, "Icastic Art", "Phantastic Art, Magic, and Idola" 등은 Ficino의 상상력에 대한 집중적인 조명이다. Cocking은 피치노의 상상력 개념을 『플라톤 신학(Platonic Theology)』과 『헤르메티카(Hermetica)』에서 의거해서 역사적 맥락을 추적하고, 알렌은 피치노의 번역 주석서인 『소피스트』와 『필레보스』에 기초하여 상상력의 예술적인 맥락을 검토하고 있다.

11. 플라톤은 『국가』 10권에서 미메시스(mimesis)와 판타시아(phantasia)의 관계를 '모방'과 '모방의 모방'의 관계로 설명하고 있다.

12. Michael J. B. Allen(1989), 228(235 A10)쪽 참조. 여기서 우리가 에이돌로포이케 테크네(eidôlopoiikê technê)를 '상(象)을 제작하는 기술'로

번역하지 않고, 예술로 번역하는 것은 상을 제작하는 기술이 바로 '예술의 특성'으로 규정될 수 있기 때문이다. 르네상스 이전에는 상의 다양한 형태성이 긍정되지 못하였다. 상상력이 상을 제작하는 능력으로서 모방과 다르게 새롭고 독특한 인간 능력으로 규정될 수 있는 것은 상의 다양성이 인정될 경우이다.

13. 이러한 구별이 갖는 두 가지 문제점에 대해 피치노는 다음과 같이 지적하고 있다. 첫째 이카스틱 예술과 판타스틱 예술의 구별이 가능하지 않는 점이다. 우리가 최초의 이미지를 형성할 경우, 즉 이데아를 창조하는 경우와 이것을 모방하는 경우를 구별한다면, 진정한 의미에서 최초 이미지를 만드는 예술만이 이카스틱 예술로 파악될 수 있다. 그리고 이 경우에 참된 의미에서 상을 만드는 예술가는 상을 창조하는 신일 수밖에 없고, 인간의 예술은 신에 의해서 제작된 이미지로부터, 즉 이데아를 닮은 이미지를 만드는 예술이기 때문에, 인간의 예술은, 최상의 경우에 원본 상에 정말 닮은 이미지(verisimilar image)를 만들어낸다고 할지라도, 결국 모방이다. 이런 까닭에 일반적으로 인간은 신에 의해서 창조된 이데아를 모방하여 이미지를 만들 수밖에 없기 때문에, 인간 예술이 창조가 아니라 제작이라고 말해진다. 이처럼 인간이 원본 상에 따른 이미지만을 만드는 한, 인간은 진정한 의미의 이카스틱 예술가가 아니라 판타스틱 예술가일 수밖에 없다. 즉 사람이 침대를 만들지만, 이 침대는 단지 침대-이데아의 이미지(image)이다. 따라서 모방의 관념은 예술가의 관념에서 빠뜨릴 수 없는 요소로 간주된다. 둘째는 판타스틱 예술에 대한 오해이다. 자연 세계를 만든 신, 즉 창조자만이 진정한 이카스틱 예술가(icastic artist)이고, 이데아를 모방하여 이미지를 만드는 모든 인간 예술들은 판타스틱 예술가이다. 다시 말하면 예술가들이 신에 의해서 정신에 부여된 이데아를 모방할 수 있는 능력을 가지고 있는 한, 모든 예술가늘에 의해서 제작된 이미지는 진리 불음에서 농능한 타당성을 가실 수밖에 없다. 그런데 플라톤에 따르면 판타시아(phantasia)는 실재와 동일

한 이미지를 모방하는 것이 아니라, 실재에 유사하지만 비실재적인 이미지를 만들어낼 뿐이다. 예를 들면, 가구장이가 이데아에 따라 제작한 침대는 침대 이데아의 모방이다. 그리고 만일 화가가 침대를 이데아에 따라 침대를 그린다면, 이 경우에 이데아의 이미지를 제작하였다는 점에서는 침대의 제작자와 침대를 그리는 화가는 서로 다를 바가 없다. 그럼에도 불구하고 플라톤은 화가가 이데아로부터 직접적으로 이미지를 제작할 수 있다는 가능성을 부정하고, 화가를 가구장이에 의해서 제작된 침대의 모방자로 한정한다. 그 결과 그는 제작된 침대와 침대 그림을 실재와 모방의 관계로 설정하게 되고, 화가를 기만자로서 그리고 그림을 거짓 영상으로 취급하게 되었다. 알렌, "Icastic Art", 119쪽.

14. 정순복, "존 듀이의 철학에서 상상력과 예술의 문제", 『미학』, 제30집, 2001, 397쪽.
15. 정순복(2001), 400쪽.
16. 박용숙, 『예술이란 무엇인가』, 문예출판사, 1991, 211쪽.
17. 예술이란 객관성과 정확성을 추구하는 자연과학의 세계와는 다르게 인간의 생각과 감정의 자유를 중요하게 생각하기 때문이다. 음악예술은 시간에 초점을 맞춘 음-표시-문자, 생각이 불가능한 형상의 자취, 시간의 색채와, 에너지의 감각적 표현이다. 홍정수, 오희숙, 『음악미학』, 음악세계, 1999, 22쪽.
18. 예를 들어 얼드리치(Aldrich)의 작품해석에는 우선 심리학적 해석으로 일종의 쾌감이나 위장이며, 형이상학적 해석으로 세상에 비합리적인 의지의 고통에서 우리를 해탈 시키고, 예술을 통해 실제적 사건에서 정신적 해방을 얻자는 입장이다. 신학적 해석으로서 예술의 의미는 높은데서 내려오는 것으로 영원한 형식의 광채를 가지고 감각적인 대상을 비추어 본다는 것이다. 조요한, 『예술철학』, 미술문화, 2003 참조.
19. 하서규, "칸트 미하이 형성, 판단력 비판으로 가는 시적 노력", 한국미학회, 학술세미나 자료집, 1999, 148쪽.

20. 박용숙(1991), 193쪽.

21. 인간의 감성 활동이 표현되는 가장 중요한 영역이 예술이며 그러므로 예술은 자연에서 나타나는 미적 가치와 함께 미학 연구의 중요한 영역이 된다. 1714~1762. 독일의 철학자로서 라이프니츠—볼프학파에 속하며 감성적 인식을 처음으로 독자적인 인식으로 삼아 미(美)의 이론을 전개하였기 때문에 미학의 창시자라 부른다. 또한 많은 독일철학 용어를 고안하였다.

22. 김광명, "칸트에 있어 감정과 미적 판단의 문제", 한국미학회 학술세미나 자료집, 1986, 7쪽.

23. 다윈의 영향을 받은 듀이는 연속성과 유기적 통합성에 주목한다. 경험은 인간이 하나의 유기체로서 환경의 자극에 반응하고 적응하면서, 환경을 문화로 재구성하는 과정이 된다. 인간이 유기체로서 환경과 세계에 적응해가면서 얻는 모든 과정이 경험이다. 경험에 대한 듀이의 사고는 주관성에서 나아가 간주관성에 도달하는 구성주의의 사유와 실험에 맥이 닿는다. 경험은 유기체적 성격을 갖지만 최고의 경험, 또는 체험은 자아와 대상의 상호침투가 이루어졌을 때, 내밀한 상호작용이 일어났을 때 가능하다. 미적 경험에서 연속적으로 나아가 예술 작품의 창조에 이르는 것은 많은 일상적 경험들이 적절히 구성되고 일정한 지향에서 통합될 때 이루어진다. 한 개인의 집합적 경험에서 나온 충동과 정서가 표현될 때 예술 작품으로 드러난다.

24. 공병혜, "쉘링의 예술 철학과 미적 직관의 의미", 한국미학회 학술세미나 자료집, 1999, 2쪽.

25. 이성과 감성의 직관의 한계에 부딪혀 고민하는 상상력의 관계를 어떻게 이해해야 하는가? 이 관계는 일치 보다는 불일치로 이성의 욕구와 상상력의 힘 사이에서 체험한 모순이다. 이러한 이성과 상상력의 불일치의 일치를 칸트는 판단력비판에서 이성과 상상력의 싸움이라 표현한다. 이러한 능력들의 불일치의 일치는 임의적으로 규정된 것이 아니라, 그것은

자연안의 위력적 대상으로부터 자극을 받음으로 각각의 능력들이 규정
되지 않고 각각의 활동에서 생겨나는 일치이며 진정으로 발생한 것이다.
곧 상상력과 이성의 일치는 단순히 가정된 것이 아니라 불일치 속에서 발
생한 것이다. 서동욱, "들뢰즈의 초월적 경험과 칸트", 『미학』, 한국미학
회, 2001, 128쪽.
26. 한슬릭은 음악 작품이 인간 생활, 문화와 긴밀한 연관관계에 놓여 있다
고 보는 낭만적 음악관에 반대하는 입장을 취하면서 철저히 객관적이고
분석적인 자세로 음악 작품을 바라보았다. 또한 음악의 자율적인 입장을
견지하면서 음악을 정치적, 문학적으로 설명하려는 입장에는 반대하였
다. 그가 활약하였던 19세기말의 후기낭만주의 음악관은 음악에서 언제
나 음의 회화나 음의 상징을 찾으려 했고, 음악을 음악 외적인 것의 표
현으로만 간주하였다. 따라서 그들은 음악의 고유한 기본 요소에 대해서
는 등한시하였는데, 한슬릭은 이러한 입장과는 반대로 음악의 순수한 측
면에 초점을 맞추어, 음악을 내용과 형식의 개념으로 설명한다. 김진균,
『음악예술의 이해』, 계명대학교 출판부, 2003 참조.
27. 그러나 음악 연주가나 청중들이 그들의 느낌을 상상할 수 있는 상황이 제
시되지 않는 그러한 음악에서의 추상 예술에 대한 문제점은 여전히 남아
있다. 표현력이 풍부한 음악이 때로는 우리 스스로가 어떤 상황을 상상
하도록 자극한다.
28. 모차르트의 클라리넷 협주곡이 어떤 특성 때문에 즐거운 곡인지를 찾으
려고 할 경우, 우리는 실제로 리듬이나 음정과 같은 작품의 형식적 특성
에 유의하게 된다.
29. Anne Sheppard(2001), 16쪽.
30. 상상력을 통한 대상세계에 대한 이미지를 상정했을 때, 가스통 바슐라르
의 "공기와 꿈"에서와 같이 역동적 상상력의 존재에 대한 단순한 발견
을 넘어서 상상력이 근간이 되는 그래서 인식의 새로운 방법론의 세시는
물론 보편적이고 객관적인 예술에서의 상상력이 삶속에서 예술적 상상력

으로 승화될 것이다. 권영필(2000) 참조

31. 그 동안 창의성에 관한 연구에서 상상력을 창의성의 본질적인 측면로 여겨 왔고, 연구 초기에는 창의성, 창의력 대신에 상상력이라는 용어를 사용하였다. 오스본(Osborn)도 초기에는 창의성 보다는 상상력이라는 용어를 사용하였다. 그 외에 Torrance(1966), Williams(1980) 역시 상상력이 창의성의 본질적인 요소로 여겼다.

32. 안재신, "음악과 상상력", 한국음악교육학회 학술세미나 자료집, 1995, 58쪽.

33. 그러므로 미적인 것을 추구하는 근대미학은 자연히 미의식론을 중심으로 전개된다. 칸트는 감성적 현상으로서의 미의식의 기초를 선험적(先驗的)인 데 두었지만, 의식에 비쳐지는 단순한 현상으로서의 미적인 것을 탐구하는 방향은 당연히 경험주의와 결부된다. 19세기 후반부터는 독일 관념론의 사변적(思辨的) 미학을 대신하여 경험적으로 관찰되는 사례를 근거로 하여 미이론(美理論)을 구축해 나가는 경향이 두드러졌다. 페흐너는 '아래로부터의 미학'을 제창하면서 심리학의 입장에서 미적 경험의 법칙을 탐구하려는 '실험미학'을 주장하였다. 오늘날에는 또 미적 현상의 해명에 사회학적 방법을 적용시키려는 '사회학적 미학'이나 분석철학의 언어분석 방법을 미학에 적용하려고 하는 '분석미학' 등 다채로운 연구분야가 개척되고 있다. 미학, 두산백과 사전.

34. 심락현, "미적 상상력의 다원성 고찰", 『인문과학연구』 제34집, 강원대학교 인문과학연구소, 2012, 참조.

35. 이광래, 『가로지르는 미술철학사』(원고,2012), 189쪽.

36. 리오넬로 벤투리 저, 김기주 옮김, 『미술비평사』, 문예출판사, 2001, 291쪽.

37. 이광래(2012), 188-190쪽.

38. 창의성이란 '만들어 내다'라는 뜻을 가진 어원에서 유래하여 기존에 없는 것에서 새로운 것을 찾아내고 만들어내는, 즉 새로운 것을 산출해 내

는 것을 의미한다. 그러므로 '특정한 목표 달성을 위해 적합한 아이디어를 내거나, 또는 사회적으로나 문화적으로 새롭게 가치 있는 것을 만들어 내는 능력 및 그 바탕이 되는 인격적 특성'을 말한다. 그래서 창의성은 상상력을 바탕으로 특정한 문제에 결부시켜 구체적인 성과를 도출해 내는 능력으로 정의할 수 있으며 주어진 경험을 토대로 새로운 상황으로 전이시키고 관습적, 전통적인 것에서 탈피하여 혁신적인 새로운 결합과 전통적인 사회적 가치를 확보하는 능력인 것이다. 상상력이 머릿속에만 들어 있던 심상이었다면 그것을 구체화 할 수 있는 힘이 바로 창의성이 되는 것이다.

39. 허승희 외, 『아동의 상상력』, 학지사, 1999, 22쪽.

40. 윈체스터는 상상력을 창조적 상상력, 연합적 상상력과 해석적 상상력으로 구분하고 있다. 또한 이 상상력이 실용 기술이나 과학에 나타날 때 이를 발명적 상상력 이라고 하였다.

41. 두일철, "창조적 상상력으로 시작되는 기술의 발전", 『인문콘텐츠』 제27호, 2012, 219~231쪽.

42. 손청문, "플라톤의 예술사상 연구", 원광대학교 박사학위논문, 1998, 참조.

43. 홍병선, "상상력에 대한 흄의 기획", 『예술에서의 상상력』, 연경문화사, 2012, 212-218쪽.

44. A. G. Baumgarten, trans. H. Meyer, *Metaphysik*, Halle, 1783, 468절.

45. 홍병선, "상상력에 대한 흄의 기획", 『예술에서의 상상력』, 연경문화사, 2012, 134쪽.

46. 임옥, "상상력에 기반 한 회화예술의 상징성에 관한 연구: 예술에서의 상상력을 중심으로", 중앙대학교 산업창업대학원 석사학위 논문, 2013, 1장, 참조.

47. 잭슨 폴락은 캔버스를 바닥에 펼쳐 놓고 그 위에 모래와 깨진 유리조각과 물감을 떨어뜨려 바르고, 긁고, 거기에 숫자로 이름을 붙이는 기법으로

현대 화단에 큰 충격을 주었다.

48. 진중권, 『놀이와 예술 그리고 상상력』, 휴머니스트, 2005, 30-31쪽.

49. 박기현(2004), 500쪽.

50. 임옥(2013), 33-34쪽.

51. 김혜숙. "바슐라르의 상상력 이론에 근거한 음악적 상상력 연구", 한국교원대학교 대학원 석사학위논문, 2004, 참조.

52. 김혜숙(2004) 참조.

53. 안영길(1989), 252쪽.

54. 전경원(2006), 참조.

55. 이홍수(1990), 167쪽.

56. 플라톤에 따르면, 감각적인 대상보다는 이데아에 더 큰 의미를 부여했다. 왜냐하면, 우선 이데아만이 진정한 의미에서 존재하는 것으로 보았기 때문이다. 기하학적 도형으로서의 삼각형이나 원은 감각적인 대상처럼 어느 순간에 생겨났다가 사라지지 않는다. 그것들은 영속적인 존재성을 지니기 때문에 존재하는 시각을 언급할 필요가 없다. 감각적인 대상들은 온갖 변화를 겪기 때문에 그것들이 속하는 세계를 '생성 소멸의 세계'라고 한다면, 이데아가 속하는 세계는 진정한 의미의 '영속적인 존재의 세계'라고 할 수 있다. 이데아에 관한 모든 철학적 이론은 기본적으로 이데아에 관한 이러한 형이상학적 사실에서 비롯된다.

57. 플라톤은 침대의 사례를 제시하면서, 형상이나 이데아로서의 침대, 목수가 만든 침대, 화가가 그린 침대, 이렇게 침대는 세 가지 양태로 존재하고, 신이 주관하는 단 하나의 형상으로서의 침대를 목수는 특정 물질을 써서 만듦으로써 구체화한다. 그리고 침대를 그리는 화가는 실제로 있는 것을 목표로 하여 있는 그대로 모방하는 것이 아니라 나타나 보이는 것을 목표로 삼아 보이는 대로 모방하며, 화가는 특정한 각도, 조명 등등 하에서 자신에게 보이는 것으로서의 침대의 시각적 겉모습을 그리는 것일 뿐이라고 지적하고 있다. 이상봉, 김재철, 『국가』 10권, § 600, 2003, 2장

참조.

58. 「De Anima」 Ⅲ. 427b.

59. 「De Anima」 Ⅲ. 428b

60. 「De Anima」, 428a, 이상봉, 김재철(2003), 2장 참조.

61. Hobbes(1981), 160쪽.

62. 홍병선(2007), 2, 3장 참조.

63. Kant(1982), 56쪽.

64. 권영필(2000), 참조.

65. 곽광수, 「바슐라르와 상상력의 미학」, 바슐라르 연구, 서울 : 현음사, 1985, 21쪽. 여기서 '코페르니쿠스적 혁명'이라는 의미는 단순히 상상력에 대한 긍정적 가치를 발견했다는 의미가 아니라 물질과 힘의 제약에서 벗어나 완전히 자유스러워지는 역동적 상상력에 대한 가치를 발견함을 의미한다.

66. 상상력 연구가로서 바슐라르는 상상력의 베일을 통해 객관적인 모습을 잃고 변형되어 가는 대상을 그대로 묘사하는 것을 목적으로 삼아야 한다고 보았다. 이미지 변형의 전기적(傳記的) 원인이나 변화 과정에 중점을 두면 정신분석이 되고 변형 자체가 강조되면 현상학(現象學)이 된다. 곽광수, 「바슐라르와 상상력의 미학」, 22쪽.

67. 바슐라르는 좋은 시를 알아볼 만한 독자가 좋은 시를 만나게 되었을 때, 그 시의 이미지들이 그의 상상 속에 나타나는 가운데 놀라운 정신적 체험을 하게 된다는 것을 깨닫는다. 그것은 자신이 새로 태어난 것 같은, 자신의 영혼이 쇄신된 것 같은 신선한 격앙감이다. 바슐라르는 〈존재의 전환〉을 이루는 이 순간을 병리학자인 민코브스키(Minkowski)의 용어를 빌어 '〈혼의〉울림retentissement'이라고 부른다. 그리고 그것의 본질을 '〈감각적〉반향resonances'과 대조하여 더욱 분명하게 설명한다. 바슐라르, 곽광수 역, 『공간의 시학』, 서울 : 민음사, 1990, 83쪽.

68. 바슐라르, 공간의 시학, 83쪽.

69. 로베르 쥬르뎅 저, *Music, The Brain, And Ecstacy, How Music Captures Our Imagination*, 채현경·최재천 譯, 『음악은 왜 우리를 사로 잡는가』, 서울: 궁리, 2002, 32쪽.

70. 간혹 음악에 반응하는 식물이나 동물의 소식을 접하기는 하지만 그러한 반응이 보편성을 지닐 수 있는지는 대해서는 의구심을 갖게 되며 더욱이 인간의 반응에 비한다면 소극적이고 미비한 수준이다.

71. 國安 洋(1994), 참조.

72. 정은경(2004), 114쪽, 이경희(1999) 참조.

73. 國安 洋(1994), 102쪽.

74. 정은경(2004)에서 재인용.

75. 석문주 외(2005)에서 재인용.

76. 國安 洋(1994), 100-1쪽.

77. 國安 洋(1994), 102쪽에서 재인용.

78. 國安 洋(1994), 99쪽.

79. 안재신(2005) 참조.

80. 國安 洋(1994), 103쪽.

81. 사사키 겡이치, 민주식 譯, 『미학사전』, 서울 : 동문선, 2002, 129쪽.

82. 제목을 모른 상태에서 『뻐꾹 왈츠』를 듣고 뻐꾸기를 상상하려면 적어도 뻐꾸기의 울음소리를 들어 본적이 있어야 한다. 그렇지 않은 감상자는 자신이 경험했던 것들 중 비슷한 느낌을 갖는 다른 어떤 것(예: 목탁이나 딸꾹질 소리)을 상상할 수 있다.

83. 피터 키비, 『순수 음악의 미학』, 34쪽.

84. 이부영, 『아니마와 아니무스』, 서울 : 한길사, 2001, 32쪽.

85. 기존 예술교육시스템에 대한 재성찰과 아울러 보다 적극적인 자세로 새로운 교육 모델을 모색해나가야만 하는 당위성은 교육방법론과 그 지향점에 대한 정립이 제대로 이루어지지 못하고 있다는 사실을 반영하는 것이다. 그 일차적인 원인은 기존의 예술교육시스템이 지닌 한계와 문제점

은 학습자들이 스스로 생각을 유발해 낼 수 있는 고유한 모델 설정과 교육방법론에 대한 재고를 상호 유기적으로 연결시키지 못하면서 발생된 것이라 할 수 있다. 창의성 함양을 위한 다각적인 노력에도 불구하고 그 성과가 교육 현장에 제대로 반영되지 못하는 사실은 예술교육이 환경의 변화에 따라 제기능을 발휘하지 못하고 있다는 비판의 목소리가 되어 고스란히 되돌아오고 있다.

86. 홍병선, "예술에서의 상상력, 그 철학적 토대: 음악적 상상력을 중심으로", 『철학논총』 제57집 3권, 2009, 2장 345-7쪽 참조.

87. 수렴적 사고(convergent thinking)는 광의적 창의성으로 논리적이고 합리적인 사고를 일컫고, 발산적 사고는 상상적 사고를 일컫는다. 수렴적 사고는 새롭고 유용한 어떤 것을 생산해 내는 정신 활동인 것이다. 그래서 수렴적 사고는 합리성의 틀 내에서 논리적 과정에 따라 대안을 제시해 내게 된다. 반면에 발산적 사고는 우연성의 개입에 따른 논리적 비약을 지향한다. 김영채, 『창의적 문제 해결 : 창의력의 이론, 개발과 수업』, 교육과학사, 2005, 3-6쪽.

88. 이수정, "기초교육으로서의 예술교육의 방향: 음악적 상상력을 중심으로", 『교양교육연구』 제6권 2호, 한국교양교육학회, 2012, 3장 참조.

89. Mattew Lipman, 박진환 외 역, 『고차적 사고력 교육』, 인간사랑, 2005, 311-333쪽.

90. 구성주의는 학습자 스스로의 주도적 역할을 통해 주체적인 학습으로 이행할 수 있는 학습자 중심의 환경을 구현하려는 학습이론이다. 즉 구성주의는 셀먼과 퍼킨스(Salmon & Perkins, 1998)에 따르면 학습자의 지식 구성과정의 맥락, 상호작용, 환경에 관한 이론이며 듀피와 조니센(Duffy & Jonassen, 1992)과 폰 글라저펠트(Von Glasersfeld, 1995) 등은 이를 앎의 형성 이론(Theory of knowing)이라고 부른다. 구성주의 이론에 따르면 개별적 특성을 지닌 인간이 지식을 습득하는 것은 개인의 인지적 작용의 결과이며, 앎은 삶 속에서 구체화되고 실제적인 경험에서

문제해결과 관련된 인식의 변화로 이해할 수 있다.

91. 구성주의 이론에 따를 경우 교육자가 학습자에게 '단추 구멍에 단추를 끼워 넣는다'는 것이 의미하는 바는 단추 끼우기를 통해 눈과 손의 협동적 관계들을 이해시키는 것이다. 일반적으로 유아(幼兒)에게 스스로 옷 입기를 가르칠 때 단추 구멍에 단추를 다 끼워 성공적으로 옷 입기를 마쳤다면 유아의 성공적 행위에 목적을 둘 경우 단지 그 일을 잘 마쳤다는 것을 의미한다. 그러나 우리는 성공 자체 현상만으로는 그 과정에서 무엇을 배웠는지는 다 알 수는 없다. 구성주의에서의 진정한 앎은 유아가 옷의 단추를 빠짐없이 순서대로 끼워야 하는 것, 생각한 방향으로 손이 움직여주는 것 이외에도 단추를 끼우기 위해 적절한 힘을 가해야하는 것 등을 포함하는 이 과정을 통해 얻게 된 지식 이해의 과정이다.

92. 구성주의를 더 자세히 말해주는 것은 동사적 의미로서 구성하다(construct)로 학습자가 세상을 이해해 가는 능동적 과정을 잘 기술해 주는 단어이다. 학습자는 이해한 바를 의미 있는 구성체 혹은 개념적 조직망으로 만들어 냄으로써 지식을 구성하는 것이다. 김지영, 「사고력 함양을 위한 미술교육 방안 연구」, 김지영, 경상대학교 대학원 박사학위논문, 2011.

93. 구성주의적 학습은 단순한 정보에 대한 해석이 아니며, 학습은 학습자의 활동과 생각의 연결을 통해 가장 잘 성취되어진다. 따라서 학습 내용적 측면에서 학습자의 삶과 관련되어야 하며 방법적인 측면에서는 능동적, 실제적 그리고 직접적인 경험과 탐구의 과정에 근거해야 한다. 이러한 학습 환경은 공동체 중심, 학습자중심, 지식 중심, 평가중심의 네 가지 관점들이 함께 작용된다. Marry Ann Stankiewicz, 「Learning in Postmodern Art Education」, 『미술과 교육』, 제6집 2호, 한국국제미술학회, 2005, 76-7쪽.

94. 물론 학자에 따라 지식 획득이 일어나는 과정에 대한 개인의 인지적 측면을 강조할 수도 마음의 사회문화적 기원에 비추어 정신기능 발달의 사

회적 상호작용을 강조할 수도 있다. Fosnot Catherine Twomeny et al., 조부경 외 역, 『구성주의 이론, 관점, 그리고 실제』, 양서원, 2001, 67쪽.

95. 이수정(2012), 166-7쪽.

96. 그 사례로 탐구공동체(The community of inquiry)를 꼽을 수 있는데, 이는 어린이 철학 교육 운동을 주도하고 있는 철학자인 미국의 립맨(Matthew Lipman)이 교육학자인 샤프(Sharp)와 함께 1969년 7월에 설립한 IAPC(Institute for the Advancement of Philosophy for Children)의 어린이를 대상으로 하는 철학교육프로그램이다. 이초식(2003), 337쪽.

97. 김지영(2011), 68-9쪽.

98. 홍병선, 「예술에서의 상상력, 그 철학적 토대: 음악적 상상력을 중심으로」, 『철학논총』, 제 57집, 새한철학회, 2009, 343-360쪽.

99. 흄은 인상과 관념의 차이를 생생함(vivacity)이라는 말로 묘사한다. "이것들의 차이는 이들이 우리 마음에 부딪쳐서 우리의 사유나 의식에 들어오는 데에서 갖는 강도(force)와 생생함의 정도에 있다. 가장 힘 있고 강렬하게 들어오는 지각을 우리는 인상이라고 부를 수 있다. 나는 우리의 모든 감각, 정념, 감정이 영혼에 처음 나타났을 때 이것들을 이 이름으로 파악한다. 관념에 의해서 나는 사유와 추리에서 이것들의 희미한 이미지들을 의미한다." D. Hume(1978), 2-3쪽.

100. Mattew Lipman, 박진환 외 역, 『고차적 사고력 교육』, 인간사랑, 2005, 김지영(2011)에서 재인용.

101. 일반적으로 사고력이 향상되었다는 말에는 반성적 사고를 잘 한다는 의미까지 포함하는 것으로 여기에서 반성적 사고란 환원적, 메타 인지적, 자기-수정적 사고를 의미한다. 그래서 내용에 대한 반성과 함께 자신이 채택한 방법론까지도 반성하는 모든 형태의 사고가 반성적 사고이다.

102. 김지영(2011), 72-3쪽.

참고문헌 및 색인

참고문헌

강동수·김재철, "초기 르네상스 철학의 상상력 이론", 『철학연구』, 제87집,
　　대한철학회, 2003.

공병혜, "쉘링의 예술 철학과 미적 직관의 의미", 한국미학회 학술세미나
　　자료집, 1999.

곽광수, 『바슐라르』, 민음사, 1990.

곽광수, 『바슐라르와 상상력의 미학』, 현음사, 1985.

권덕원·석문주·최은식·함희주, 『음악교육의 기초』, 교육과학사, 2008.

권영필, 『미적 상상력과 미술사학』, 서울 : 문예출판사, 2000.

김광명, "칸트에 있어 감정과 미적 판단의 문제", 한국미학회 학술세미나
　　자료집, 1986.

김영채, 『창의적 문제 해결 : 창의력의 이론, 개발과 수업』, 교육과학사,
　　2005.

김주연, "칸트에게서의 자유의 문제, 하이데거의 '인간적 자유 본질'에 나
　　타난 해석을 중심으로", 『칸트연구』, 한국칸트학회, 2001.

김지영, "사고력 함양을 위한 미술교육 방안 연구", 경상대학교 대학원 박
　　사학위논문, 2011.

김태은, "칸트의 상상력 개념에 관한 연구", 홍익대학교 석사학위논문,
　　2007.

김학민, 『서양음악의 유산』, 이화여자대학교 출판부, 1993.

김혜숙, "바슐라르의 상상력 이론에 근거한 음악적 상상력 연구", 한국교원
　　대학교 대학원 석사학위논문, 2004.

김효명, "흄의 자연주의: 상상력을 중심으로", 『철학사상』 7권, 서울대 철학
　　사상연구소, 1997.

김효명, "영국경험론에서 관념의 문제", 『철학사상』, 서울대 철학사상연

구소, 2002.

두일철, "창조적 상상력으로 시작되는 기술의 발전", 『인문콘텐츠』 제27호, 인문콘텐츠학회, 2012.

리오넬로 벤투리, 『미술비평사』, 김기주 옮김, 문예출판사, 2001.

문찬·김미자·신희경·임남숙·이상훈, 『기초조형 Thinking』, 안그라픽스, 2010.

민정, "국면보기를 통한 상상력 조명", 이화여자대학교 석사학위 논문, 2001.

박영하, "가스통 바슈라르의 상상력 철학과 무용창의성", 『대한무용학회 논문집』 제70권 3호, 2012.

박용숙, 『예술이란 무엇인가』, 문예출판사, 1991.

박이문, 『예술철학 현대의 지성』, 문학과 지성사, 1984.

서동욱, "들뢰즈의 초월적 경험과 칸트", 『미학』, 한국미학회, 2001.

석문주·권덕원·최은식·함희주, 『음악과 교육 I』, 신성인쇄상사, 2005.

소광희, 『철학의 제문제』, 지학사, 1986.

손청문, "플라톤의 예술사상 연구", 원광대학교 박사학위논문, 1998.

송명국, "지각과 상상력: 흄과 칸트를 중심으로", 서울대학교, 학술논문, 1997.

신길수, "상상의 자율성에 대한 인식론적 근거: 흄과 칸트의 상상론 중심으로", 한국미학회 학술논문, 1997.

심락현, "미적 상상력의 다원성 고찰", 『인문과학연구』 제34집, 강원대학교 인문과학연구소, 2012.

아론 코플랜드, 『음악과 상상력』, 안재신 역, 교육과학사, 1994.

안영길, 『미학예술학사전』, 미진사, 1989.

안재신, "음악과 상상력", 한국음악교육학회 학술세미나 자료집, 1995.

안재신, "음악과 음악교육에서의 상상력", 『음악교육연구』 11집, 한국음악교육학회, 1992.

안혜영, "미술감상 교육에 대한 질문사례 연구", 『한국초등교육』 41집, 서울교대, 1999.

윤길근 외, 『창의성 신장을 위한 교육방법』, 문음사, 2004.

이강숙, 『열린 음악의 세계』, 현음사, 1993.

이경숙, "예술과 '상상력'의 상관관계에 대한 고찰", 중앙대학교 대학원 석사학위논문, 2012.

이경숙, "예술에서 상상력이 갖는 의미", 『예술에서의 상상력』, 연경문화사,

2012.

이경희, "한슬릭의 '형식'과 '내용' 개념에 관한 소고", 『음악논단』 제13집,

한양대 서양음악연구소, 1999.

이광래, 『미술을 철학한다』, 미술문화, 2007.

이부영, 『아니마와 아니무스』, 한길사, 2001.

이성범, "현대의 사상: 카프라의 신과학 사상", 『한국논단』, 31권, 1992.

이수정, "기초교육으로서의 예술교육의 방향: 음악적 상상력을 중심으로",

『교양교육연구』 제6권 2호, 한국교양교육학회, 2012.

이은숙, "회화에서의 추상·표현적 사고연구", 경기대학교 석사학위논문, 2011.

이준호, 『데이비드 흄』, 살림, 2005.

이홍수, 『음악교육의 현대적 접근』, 세광음악출판사, 1990.

이홍수, 『음악여행』, 세광출판사, 1994.

이홍수, 『느낌과 통찰의 음악교육』, 세광음악출판사, 1990.

임미경·장기범·함희주, 『음악교육의 이론과 실제』, 예종, 2002.

임옥, "상상력에 기반 한 회화예술의 상징성에 관한 연구: 예술에서의 상상

력을 중심으로", 중앙대학교 산업창업경영대학원 석사학위논문, 2013.

임종연, "회화예술 공간에 빛이 미치는 영향에 관한연구", 대구대학교
　　박사학위논문, 2005.

임지택, 『상상, 한계를 거부하는 발칙한 도전』, 21세기 북스, 2011.

장영란, 『아리스토텔레스의 인식론』, 서광사, 2000.

전경원, 『동서양의 하모니를 위한 창의학』, 학문사, 2005.

전경원, 『창의성 교육의 이론과 실제』, 창지사, 2006.

전경원, 『창의학』, 학문사, 2005.

전원배, 『철학개론』, 호암문화사, 1981.

전형준, 『상상력의 과학과 철학』, 살림, 2000.

정순복, "존 듀이의 철학에서 상상력과 예술의 문제", 『미학』 제30집, 2001.

정은경, "음악교육에 있어서 상상력의 의미와 역할에 관한 연구", 『음악
　　교육연구』 29집, 2005.

정은경, "음악과 상상력", 『낭만음악』 65호, 2004.

조요한, 『예술철학』, 미술문화, 2003.

조윤용, 『이야기 음악감상』, 한서음악 출판사, 1993.

진중권, 『놀이와 예술 그리고 상상력』, 휴머니스트, 2005.

진형준, "상상력 연구 방법론 Ⅰ : 상상력과 예술적 창의성", 『불어문화권 연구』 제11집, 서울대 불어문화권 연구소, 2001.

진형준, 『상상력의 과학과 철학』, 살림출판사, 2000.

최순례, "회화 표현력 신장을 위한 창의적인 발상 지도에 관한 연구", 전주 교육대학교 석사학위논문, 2000.

최희봉, "흄의 철학과 근대과학: 과학의 확장과 그 인식론적 기초", 『범한 철학』, 범한철학회, 2004.

하선규, "칸트 미학의 형성, 판단력 비판으로 가는 지적 노력", 한국미학회, 학술세미나 자료집, 1999.

홍병선 외, 『예술에서의 상상력』, 연경문화사, 2012.

홍병선, "예술에서의 상상력, 그 철학적 토대", 『철학논총』 제56집 3호, 새한철학회, 2009.

홍병선, "비판적 사고가 갖는 철학적 함의", 『철학논총』 66집, 2011.

홍병선, "상상력의 철학적 근거: 흄의 상상력 이론을 중심으로" 『철학 탐구』 24집, 중앙대학교 부설 중앙철학연구소, 2008.

홍병선, 『그리스신화의 철학적 사유』, 연경문화사, 2010.

홍정수·오희숙, 『음악미학』, 음악세계, 1999.

國安 洋, 『音樂美學入門』, 김승일 역, 삼호출판사, 1987.

로베르 쥬르뎅, 『음악은 왜 우리를 사로 잡는가』, 채현경·최재천 역, 궁리,

　　2002.

마크 존슨, 『마음속의 몸』, 노양진 역, 철학과 현실사, 2000.

먼로 C. 비어슬리, 『미학사』, 이성훈 외 역, 이론과실천, 1999.

사사키 겡이치, 『미학사전』, 민주식 역, 동문선, 2002.

아론 코플랜드, 『음악과 상상력』, 안재신 역, 교육과학사, 1994.

아론 코플랜드, 『음악과 상상력』, 안재신 역, 교육과학사, 1994.

자끄 마리땡, 『철학의 근본이해』, 박영도 역, 서광사.

질베르 뒤랑, 『상징적 상상력』, 진형준 역, 문학과지성사, 1998.

피터 키비, 『순수 음악의 미학』, 이론과 실천, 2000.

필드, 『플라톤의 철학』, 양문흠 역, 서광사, 1986.

Anne Sheppard, 『미학개론』, 유호전 역, 동문선, 2001.

Arisroteles, De Anima: 『영혼에 관하여』, 유원기 역주, 궁리출판, 2001.

Collingwood R. G., 『예술의 원리』, 문정복 역, 형설출판사, 1989.

Dahlhaus C., 『음악미학』, 조영주·주동률 역, 이론과실천, 1987.

Daniel Arijon, 『영상문법』, 황왕수 역, 다보문화사, 1987.

Fosnot Catherine Twomeny et al., 『구성주의 이론, 관점, 그리고 실제』, 조부경 외 역, 양서원, 2001.

Hocces,T., 『리바이어던』, 세계사상전집 27, 임명방 역, 삼성출판사, 1981.

Hume D., 『인간본성에 관한 논고 ―오성에 관하여』, 이준호 역, 서광사, 1994.

John Houtz et al., 『창의성을 부르는 심리학』, 김정희 역, 시그마프레스, 2007.

Kant I., 『순수이성비판』, 전원배 역, 삼성출판사, 1982.

Marry Ann Stankiewicz, Learning in Postmodern Art Education, 『미술과 교육』, 제6집 2호, 한국국제미술학회, 2005.

Mattew Lipman, 『고차적 사고력 교육』, 박진환 외 역, 인간사랑, 2005.

Encyclopaedia, Britannica Online.

A. G. Baumgarten, trans. H. Meyer, *Metaphysik*, Halle, 1783

Flage, D.E., *David Hum's Theory of Mind*, London, 1990.

Flew, A., *Hume's Philosophy of Belief*, London, 1961.

Fogelin, R., *Hume 's Skepticism in the Treatise of Human Nature*, London, 1985.

Furlong, E. J., "Imagination in Hume's Treatise and Enquiry concerning Human Understanding", *in Philosophy 36*, 1961.

Furlong, E. J., "Imagination in Hume's Treatise and Enquiry concerning Human Understanding", *in Philosophy 36*, 1961.

Hanslick E., *Vom Musikalischen—Schönen*, Leipzig, 1902. 10. Aufl.

Hume, D., A *Treatise of Human Nature*, ed. by L.A. Sel by—Bigge, Oxford, 1978.

Hume, D., *Enquiries concerning the Human Understanding and concerning the Principles of Morals*, ed. by L. Selby—Bigge, Oxford, 1975.

John Dewey, *Experience and education*, New York, Free Press, 1938~1997.

Kemp-Smith, N., *The Philosophy of David Hume*, London, 1941.

M. V. Wedin, *Mind and Imagination in Aristotle*, New Haven: Yale Univ. Press.

Michael J. B. Allen, *Icastes: Marsilio Ficino's Interpretation of Plato's Sophist*(Five Studies and a Critical Edition with Translation), Berkeley, Los Angeles, Oxford: University of California Press, 1989.

Samuel Tayler Coleridge, *Biographia Literaria or Biographical Sketches of My Literary Life and Opinions*, ed. James Engell & W. Jackson Bate, 2 vol, Princeton: Princeton UP, 1983.

Strawson P. F., "Imagination and perception" *in Freedom and Resentment*, Methuen, 1974.

Streminger, G., "Hume's Theory of Imagination", *in Hume Studies*, 1980.

Stroud, B., *Hume*, London, 1977.

Tweyman, S., *David Hume : Critical Assessments*, vol s. 1-6, London, 1995.

색인

색인
•

ㅈ

저자 프로필

맹봉재

- 중앙대학교 대학원 문화예술경영학 전공
- 청운대학교 공연기획경영학과 졸
- (現) (주)BJM엔터테인먼트 대표이사
- 맑고푸른 당진 21실천 협의회 감사
- (前) 충청남도 배드민턴 협회부회장, 당진시 배드민턴협회, 연합회장
- (前) 당진시대 신문사 이사
- (前) (사)내포 문화숲길 이사

강두원

- 중앙대학교 대학원 문화예술경영학 전공
- 중앙대학교 문리과대학 졸업
- (現) 수리산 식물원/숲살이 숲학교 이사장
- (現) (유)젤로스 대표이사
- (現) 중앙대학교 산업경영대학원 원우회 부회장
- 군포시 체육회 스쿼시협회, 연합회 회장
- (前) 화신학원 원장, 극단 실험극장 단원

이경자

- 중앙대학교 대학원 문화예술경영학 전공
- (現) 가보스 앙상블(Ga Boss Ensemble) 리더
- (現) 특기적성 바이올린 강사
- (주)리엔지니어링 법인 경제부 및 총무예술부 이사
- North East Orchestra 단원 (U.S.A)
- Forth Worth String Esemble 제1바이올린 (U.S.A)

정광영

- 중앙대학교 대학원 기업경영학 전공

김아름

- 중앙대학교 대학원 문화예술경영학 전공
- 충북대학교 미술과 시각디자인학과 졸업
- 2011 Adobe Design Achievement Awards 준결승
- 2009 대한민국디자인전람회 입선
- 저서: 『인문학적 상상력』(2013)

김미화

- 중앙대학교 대학원 문화예술경영 전공
- 2005년~2009년, 개인전 5회
- Blowing Flags in San Bernardino 버질아메리카 단체전, 2013
- 한국예술여성작가회 회원전, 2009
- 한국미술-캐나다 초대전, 2008
- 경기여류미술작가 회원전, 2008
- 아시아 예술혼-한·중·일 우수작가 초대전, 2007
- 아제르바이잔 국제 교류전, 2007
- 안산 400人의 누드크로키 교류전, 2007
- 에스닷(S)갤러리 10인 초대전, 2007
- 평택전국누드크로키 교류전, 2006 외 다수

김연정

- 중앙대학교 대학원 문화예술경영학 전공

황규태

- 중앙대학교 대학원 문화예술경영학 전공
- 서울대학교 지역개발전공 졸업
- (現) 원유철 국회의원 비서관
- (現) 중앙대학교 산업경영대학원 원우회 회장

박시윤

– 중앙대학교 대학원 문화예술경영학 전공
– 보석 감정사, 귀금속 가공기능사
– 국악 민속연구회 부회장
– 음마치 예술단 단원

김지택

– 중앙대학교 대학원 문화예술경영학 전공
– 추계예술대학교 졸업
– (現) 성남시립국악단 상임단원
– (주) 프로토타입 경영지원
– 서울시 청소년 국악관현악단 기획 겸 총무

이지영

– 중앙대학교 대학원 기업경영학 전공
– 부산대학교 예술대학 한국음악학과 졸업
– (前) 국립부산국악원 장악과 근무
– (現) (주)행동과학훈련원 HRD 전문위원

김윤지

– 중앙대학교 대학원 창업경영학 전공
– 프리랜서 V.I.P Director
– 아티스토리 프로듀서 및 디렉터
– 한국이스라엘 기업협의회 기획팀장
– 유초등부, 청소년부 교재기획 및 컨설턴트
– (前) 월간 〈터치〉 영화에세이 기고
– 저서: 『인문학적 상상력』(2013)

이수정

– 서울예고, 한국예술종합학교 및 동 대학원 졸업
– 단국대학교 대학원 음악학 박사학위 취득
– 빛소리앙상블 리더
– 올라비올라 수석 역임
– Nice Music Festival 참가 및 연주
– 서울아트오케스트라 협연 및 연주
– 음악저널 콩쿨 1등
– 한국 6인비평가회 '올해의 우수연주자상' 수상
– 모스크바음악원 친선연주 참가
– 저서 및 논문: 『예술에서의 상상력』(2012), 「기초교육으로서의 예술교육의 방향」(2012), 「철학적 방법론을 적용한 음악기초교육의 대안 모색」(2013)

지상범

– 추계예술대학교 대학원, 문화예술전공 박사과정
– 중앙대학교 대학원 예술경영석사
– 31 갤러리 대표
– 한민동 고문, 전통국악원[가얏고을] 고문
– [외눈박이사랑] 시인협회 회원
– 주요무형문화재 제11호[이리농악], 49호[송파산대놀이] 사사
– 서울남사당풍물경연대회 일반부 단체부문 은상수상, 2010
– 안성시 종합예술제, 국악부문 심사위원(2012), 한국음악부문 심사위원(2013)
– 저서: 『예술과 상상력』(2011), 『성공과 행복의 교향악』(2012), 『외박하는 시인들』시집 (2013)

예술에서 왜 상상력이 요구되는가?
- 창의성의 전제 조건으로서의 상상력 -

발행일 2014년 2월 14일
지은이 맹봉재 · 강두원 · 이경자 · 정광영 · 김아름 · 김미화 · 김연정 ·
　　　　 황규태 · 박시윤 · 김지택 · 이지영 · 김윤지 · 이수정 · 지상범
펴낸이 이정수
책임 편집 최민서·신지항
펴낸곳 연경문화사
등록 1-995호
주소 서울시 강서구 양천로 551-24 한화비즈메트로 2차 807호
대표전화 02-332-3923
팩시밀리 02-332-3928
이메일 ykmedia@naver.com
값 18,000원
ISBN 978-89-8298-163-0 (93600)

이 도서의 국립중앙도서관 출판시도서목록(CIP)은 서지정보유통지원시스템
홈페이지(http://seoji.nl.go.kr)와 국가자료공동목록시스템(http://www.nl.go.kr/
kolisnet)에서 이용하실 수 있습니다(CIP제어번호: CIP2014004330).